디자이너부터 스타일리스트까지 패션계에 관심 있는 10대가 알아야 할 모든 것

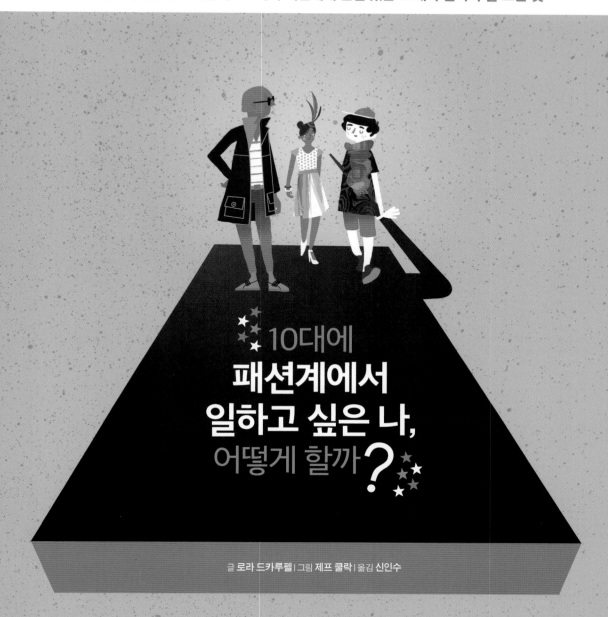

10대에
패션계에서
일하고 싶은 나,
어떻게 할까?

글 로라 드카루펠 | 그림 제프 쿨락 | 옮김 신인수

오유아이 Oui

Originally published as
Learn to Speak Fashion : A Guide to Creating, Showcasing, and Promoting Your Style

Text © Laura deCarufel, 2012
Illustrations © Jeff Kulak, 2012
Korean translation copyright © 2017 Green Frog Publishing Co.
Korean edition published with permission from Owlkids Books Inc., Toronto Ontario CANADA through Orange Agency.
All rights reserved. No part of this publication may be reproduced, stored in a retrieval system, or transmitted in any form or
by any means, electronic, mechanical photocopying, soundrecording, or otherwise, without the prior written permission of
Green Frog Publishing Co.

지식은 모험이다 12
10대에 패션계에서 일하고 싶은 나, 어떻게 할까?

처음 펴낸 날 2017년 11월 15일 | 네번째 펴낸 날 2023년 1월 5일

글 로라 드카루펠 | 그림 제프 쿨락 | 옮김 신인수 | 펴낸이 이은수 | 편집 오지명 | 교정 송혜주 | 북디자인 투피피
펴낸곳 오유아이(초록개구리) | 출판등록 2015년 9월 24일(제300-2015-147호)
주소 서울시 종로구 비봉2길 32, 3동 101호 | 전화 02-6385-9930 | 팩스 0303-3443-9930
인스타그램 www.instagram.com/greenfrog_pub

ISBN 979-11-5782-060-3 44600
ISBN 978-89-92161-61-9 (세트)

＊이 도서의 국립중앙도서관 출판시도서목록(CIP)은 서지정보유통지원시스템 홈페이지(http://seoji.nl.go.kr)와
 국가자료공동목록시스템(http://www.nl.go.kr/kolisnet)에서 이용하실 수 있습니다. (CIP제어번호: CIP2017027944)
＊오유아이는 초록개구리가 만든 또 하나의 출판 브랜드입니다.
 Oui는 프랑스어로 '예'라는 뜻입니다. 세상에 대한 긍정의 태도, 모험을 두려워하지 않는 도전 정신을 책에 담고자 합니다.

제임스와 우리 가족에게 – L.dC.

켈시와 올리버에게 – J.K.

10대에
패션계에서
일하고 싶은 나,
어떻게 할까?

차례

6 나만의 패션 감각을 찾아보자!

패션계에 끌리는 게 쑥스럽기도 하고 겁도 난다고?
패션에 관심이 있다면 나만의 감각을 믿고 다가서 보자.
패션계에는 아직 채워지지 않은 별별 종류의 틈새가 있다.
패션에 깊이 파고들수록 발견할 거리는 많다.

8 **CHAPTER 1** 나를 표현하자

옷이 패션으로 탈바꿈하는 순간은 언제일까? 벌써 나만의
스타일이 생겼다고? 내가 누구인지를 표현하기에 패션보다
더 좋은 방법은 없을 것이다.

18 **CHAPTER 2** 나만의 스타일을 만들려면

나에게 어울리는 옷을 찾아보자. 그러려면 먼저 내 몸 치수와
지갑 사정을 잘 알아야 한다. 용돈을 적게 쓰고도 옷장을
실속 있게 꾸려 가는 알짜배기 팁을 챙겨 보자.

28 **CHAPTER 3** 패션 디자이너

패션 디자이너가 영감을 받고, 스케치를 하고, 의상을 만들어
내기까지의 과정을 살펴본다. 실제 기술을 익히며 패션의 본질에
다가가 보자.

42 **CHAPTER 4** 패션쇼

패션쇼는 한 편의 연극이고, 공연이다. 디자이너가 자신만의
색깔을 잘 드러내도록 엄청나게 많은 전문가들이 참여하여 철저한
계획을 세워 뒷받침한다.

56 **CHAPTER 5** 패션 사진

패션 잡지에 싣든 내 스크랩북에 넣든 패션 사진을 찍어 보자.
멋진 사진을 얻으려면 품이 많이 든다. 자신이 할 수 있는 여건에서
가장 멋진 장면을 끌어내 보자!

74 **CHAPTER 6** 세상에 내놓기

자신이 만들어 낸 옷이 돋보이고 매력이 철철 넘쳐 보이도록
해 보자. 브랜드명을 정하고, 홍보하고, 판매하는 것은
디자인만큼이나 중요한 작업이다.

84 패션, 발견하는 자의 것

음악, 영화, 책에도 빠져 보자. 다른 분야에서 얻은 지식이
패션의 새로운 길을 열어 줄지도 모른다.

86 패션 파일

패션 전문가가 되기 위한 실용적인 팁을 담은 기본 전략 종합 세트!

나만의 패션 감각을 찾아보자!

밖에서 보면 패션이라는 세계가 따로 존재하는 듯하다. 이미 너무나 거대하게, 몹시 완벽하고 단단하게 완성되어 있어서 어느 것 하나 따로 떼어 낼 수 없는 세계 같다.

패션계는 재능이 넘치는 사람들이 굉장한 것을 창조하기 위해 모인 곳이다. 멋진 의상을 생각해 내는 디자이너부터 화려한 잡지 사진을 찍는 사진작가, 직접 디자인을 하지는 않지만 디자이너가 만든 옷을 가장 멋지게 연출하는 스타일리스트까지 모두가 패션계에 있다. 여러분은 어떤 재능으로 패션계에 발을 들여놓을 수 있을까?
혹시 여러분이 패션계를 자신과 동떨어진 곳으로 느낀다 하더라도 사실 그 거리는 머릿속에서만 존

재한다. 여러분의 생각과는 달리 패션계에는 아직 채워지지 않은 별별 종류의 틈새가 있다. 그 틈새를 채우는 건 여러분의 몫이다.

나는 지금까지 패션 잡지를 만들면서 유명 디자이너와 사진작가, 스타일리스트, 모델 들을 숱하게 만나 이야기를 나눠 왔다. 이들은 하나같이 어릴 때 패션계라면 덜컥 겁부터 나더라고 털어놓았다. 하지만 지금 그들은 패션계를 사랑하며 열심히 일하고 있다. 그렇다면 이들이 두려움을 떨쳐 낸 비결은 뭘까? 바로 자신에 대한 믿음이다. 세상을 향해 자신만의 개성 있는 목소리를 내려는 생각 말이다.

패션에 끌린다면, 덥석 끌어안자. 패션에 깊이 파고들수록 발견할 거리는 더욱 많아진다. 자, 시작하자!

저기, 잠깐만요!
우리 서로 인사부터 할까요?

안녕, 나는 로라예요! 캐나다에서 10년 가까이 패션 잡지를 만들고 있답니다. 캐나다 《엘르ELLE》에서 편집자로 일했고, 지금은 친구와 함께 《하들리Hardly》라는 10대를 위한 웹 매거진을 꾸리고 있어요. 이런 일들을 하다 보니 내가 세상에서 가장 멋스러운 사람이 되었다는 말을 하려는 게 아니에요. 패션이 얼마나 신나는 일인지 몸소 경험해 왔다는 뜻이에요. 패션은 모두에게 열려 있어요. 유명 디자이너한테든, 수줍음 많은 열두 살짜리 아이한테든. 열두 살은 내가 패션에 처음으로 흥미를 느끼기 시작한 나이랍니다. 무엇보다 여러분에게 필요한 것은 바로 번뜩이는 호기심이에요. 그리고 그 밖의 모든 것이 여러분에게 특별한 여정을 선사할 거예요.

CHAPTER 1

나를 표현하자

'패션'이라는 단어를 들으면 무엇이 떠오르는가?
패션쇼가 끝난 다음 환호하는 관객에게 인사하는 디자이너?
쉴 새 없이 셔터를 누르는 사진작가? 잡지 표지를 장식한 모델?

어쩌면 평소 즐겨 입는 스웨터, 종이에 끼적인 귀여운 운동화 그림, 또는 학교에서 사진 찍던 날 가장 멋지게 보였던 친구가 떠올랐을 수도 있다. 놀랍게도, 여러분이 떠올린 모든 것이 패션에 속한다. 물론 디자이너와 사진작가, 모델 같은 '전문가'를 빼놓고 패션을 말할 수는 없다. 그렇지만 일상복에 관한 이야기, 집 주변에 있는 것들을 새로운 시각으로 바라보기, 상상력을 마음껏 펼치기 또한 패션이다! 그러니까 가장 중요한 것은 패션이 바로 '나'에 관한 이야기라는 점이다. 패션은 여러분에게 속해 있다.

아침마다 청바지를 입을지 해골 무늬 티셔츠를 입을지 골똘히 생각에 잠겨 옷장을 뒤지는 것은 우리가 자신의 얘기를 세상에 들려주려고 패션을 이용하는 것이다. 내가 좋아하는 것, 내 태도, 심지어 그날 기분이 어떤지까지도 말이다.

패션은 즉각적인 소통이다. 우리는 사람들이 입은 옷을 보고 어떤 인상을 받는다. 속으로 '옷을 온통 시커멓게 입었네. 엄청 음울한 사람인가 봐.'라고 생각한 줄도 모른 채 말이다. 또 상대방이 어떻게 입었는지에 따라 자신과 친구가 될 수 있는지 가늠해 보기도 한다. '저애가 입은 격자무늬 셔츠가 마음에 들어. 쟤도 인디 음악 좋아하려나?'

또한 우리는 벌거벗은 채로 밖에 나가지 않고, 자기 모습을 어떻게 만들어 낼지 옷 생각을 많이 하면서 산다. 그러면서도 이런 일상에 패션이 관련되어 있다는 사실을 흔히 지나쳐 버린다. 하지만 패션은 우리가 입는 옷 이상의 의미를 담고 있다. 패션은 우리가 어떤 세상을 만날지, 세상이 우리에게 어떻게 다가올지에 영향을 끼친다. 패션은 내가 누구인지를 표현하는 방식이다. 나를 표현하기에 패션보다 더 좋은 방법은 없다.

패션 만나기

자, 가장 중요한 문제부터 따져 보자. 패션은 무엇인가? 옷은 언제 옷 이상의 가치를 지닐까?

옷

옷이란 털모자부터 양말까지 우리 몸을 감싸는 모든 것이다.

+예술

예술이란 창의성과 기술과 상상력을 바탕으로 노래, 연극, 그림 같은 무언가를 창조해 내는 것이다.

=패션!

패션 디자이너는 직물을 입을 수 있는 예술로 바꾼다. 똑같은 옷 100만 벌을 만드는 건 패션이 아니다. 패션은 디자이너의 통찰력을 단 한 벌의 옷에 창조적으로 표현하는 일이다. 물감 대신 천을 사용하여 그리는 그림이다.

나도 예술가!

이렇게 패션은 옷을 예술로 다루면서 한 차원 높아진다. 그런데 놀라운 사실은, 여러분 또한 자기 몸을 캔버스 삼아 자신의 옷을 한 차원 높일 수 있다는 것이다. 자기만의 스타일, 즉 옷으로 자신을 표현하기는 패션에서 중요한 부분이다. 디자이너도 거리로 나가 사람들이 일상생활에서 어떤 옷을 입는지 보면서 영감을 받는다. 그러니 내키는 대로 입어 보는 거다. 주말 외출 복장은 아이돌 가수처럼 꾸며 보자!

이런, 아무 말 대잔치네!

물론 패션계에도 고개가 갸우뚱해지는 지점이 있다. 실제 현장에서 어떤 사람들은 현실감이 뚝 떨어지는 현란한 말을 내뱉곤 한다.

"귀염둥이, 사랑스러워라!"
"정말 끝내줘요!"
"키스를 부르네요, 키스!"

사방에서 이런 말들이 쏟아진다고 느껴지면, 이걸 기억하자. 초콜릿 쿠키에 박힌 호두 조각처럼, 쿠키 맨 위에 장식된 건 걸치레일 뿐이라고 말이다. 물론 그런 화려함을 좋아하는 사람도 있지만, 좋아하지 않는 사람도 있다. 어쨌거나 호두 조각이 박혀 있든 안 박혀 있든 초콜릿 쿠키는 여전히 초콜릿 쿠키다. 패션은 그 쿠키처럼 본질적이고 변함없다. 주의를 흩뜨리는 방해물 속에서도 패션이 진정 관심을 두는 건 사람과 옷이다.

패션은

어디에나

가장 좋아하는 바지를 입고 길을 가다가, 백화점 진열창 앞을 지나간다고 상상해 보자. 안에는 유명 브랜드의 모자를 쓰고 예쁜 원피스를 입은 마네킹이 보인다. 여러분 뒤쪽으로는 옷핀을 꽂은 조끼를 입고 가운데 머리만 한 줄로 남기고 다 밀어 버린 모호크 머리를 한 남자가 오토바이를 타고 지나간다. 패션을 보여 주는 건 어느 쪽일까? 양쪽 다!

이쪽부터 저쪽까지 모두

음악이 정통 클래식부터 힙합까지 모든 장르를 망라하듯이, 패션도 길거리 스타일(여러분이 입은 바지와 모호크 머리 모양)부터 고급 브랜드(모자와 원피스)까지, 그 사이에 놓인 모든 것을 포함한다. 패션은 여러분이 원하는 것은 뭐든 고르고 선택할 수 있는 무제한 뷔페와 같다. 누구나 패션을 자기 방식대로 신나게 즐길 수 있다!

길거리 스타일

요즘 뜨는 길거리 스타일 사진은 최신 유행에 큰 영향을 끼친다. 잡지나 웹 사이트, 소셜 미디어에서 그런 사진을 흔히 볼 수 있다. 사진 속 사람들은 평범하게 길거리나 공원을 거닐고 자전거를 타는데, 얼마나 스타일이 멋져 보이는지 모른다.

고정 관념 깨기

'스타일이 멋지다.'라는 말은 큰 키에 비쩍 마른 모델 몸매를 한 사람이 머리부터 발끝까지 유명 상표 옷을 걸친 것을 두고 하는 말이 아니다. 어떤 사람이

든, 어떤 스타일이든 모두 멋져 보일 수 있다. 카우보이 부츠를 신고 뿔테 안경을 쓴 여자아이, 재킷과 조끼와 바지를 갖춘 스리피스 정장 차림에 야구 모자를 쓴 남자, 제 정신인가 싶을 정도로 깃털이나 스팽글로 뒤덮인 옷을 입은 무모한 모험가까지도. 최고의 길거리 스타일 사진은 일상복이 얼마나 다양할 수 있는지를 되새기게 한다. 그리고 패션은 그야말로 어디에나 있다는 사실도! 옷으로 나를 어떻게 표현할지 고민하고, 거리를 무대 삼아 모델처럼 걸어 보자.

정체성 나타내기

옷은 정체성을 나타내는 데 큰 부분을 차지한다. 제임스 본드가 세련된 정장 말고 화려한 꽃무늬의 하와이안 셔츠를 입고 있다고 생각해 보라. 이상하지 않나? 원더우먼이나 스파이더맨이 그 멋들어진 복장 말고 다른 옷을 입는다는 게 상상이 되는가? 팝 가수 리애나Rihanna의 파격적인 패션은 또 어떻고? 이들이 입는 옷은 모두 달라도, 각자의 정체성을 드러내는 데 한몫한다. 이런 의상도 모두 패션에 속한다.

내가 이렇게 입을 줄 알았겠지만……

'아이러니irony'도 패션에서 중요한 부분을 차지한다. 패션에서 아이러니란, 사람들의 기대와는 정반대로 독특한 복장을 한 경우다. 반항기 가득한 펑크 밴드가 가죽 재킷을 입지 않고 얌전한 폴로 셔츠를 입었다고 상상해 보라. 때때로 어린아이들도 아이러니하게 옷을 입는다. 야구 모자에 큼지막한

둥근 안경, 또는 1970년대에 입었을 법한 주름 장식 있는 파스텔 색조의 한 벌 차림처럼 말이다. 아이러니한 의상도(심지어 괴상하더라도!) 뜻밖의 아이템으로서 새로운 패션 트렌드가 될 수 있다.

깜짝 정보

스타일 아이콘

무엇이 스타일 아이콘을 만들까? 먼저 자기만의 스타일이 확고해야 하고, 자기 패션에 자신감을 가져야 한다. 아이콘 또한 반항적인 펑크punk나 교복 스타일에서 온 프레피preppy, 또는 그 사이 어디쯤에 해당하는 특정 패션 유형을 지닌다.

오드리 헵번Audrey Hepburn
레이디라이크ladylike

영화배우인 오드리 헵번은 세련된 검정 드레스에 모자, 장갑을 착용한 스타일로 유명하다. 레이디라이크는 허리가 잘록한 스커트 등 몸의 곡선을 잘 살린 스타일이다.
함께 볼 만한 인물 : 그레이스 켈리Grace Kelly

라몬즈The Ramones
펑크punk

펑크 밴드인 라몬즈는 몸에 착 붙는 바지, 컨버스 운동화, 가죽 재킷으로 인기를 끌었다.
함께 볼 만한 인물 : 클래시 밴드The Clash

레이디 가가 Lady Gaga
특이함eccentric

머리를 장식한 커다란 깃털, 거품 드레스, 동물 뿔로 만든 모자까지! 레이디 가가의 스타일에서 변하지 않는 건 딱 하나다. 바로 별나다는 점!
함께 볼 만한 인물 : 케이티 페리Katy Perry

나만의 스타일 찾기

자, 이제 중요한 질문을 던져 보자.
해 볼 만한 스타일이 이토록 많은데,
나만의 스타일을 어떻게 찾을까?

여러분은 자기도 모르는 사이에 벌써 자기만의 스타일을 만들어 나가고 있을지도 모른다. 설사 그렇지 않다 해도 걱정은 버리자. 자신에게 꼭 맞는 스타일을 찾기까지는 시간이 필요하다.
내가 무엇을 좋아하고, 내가 '누구'인지를 잘 표현해 나가는 과정은 패션에서 가장 멋진 부분이면서, 끝이 안 보이는 과정이기도 하다. 언제라도 원하는 옷을 입으며 새로운 모습을 보여 줄 수 있기 때문이다!
지금 내가 추구하는 스타일이 일 년 뒤에는 딴판으로 바뀔지 모른다. 여러분이 변화하면, 스타일 또한 자연스럽게 달라진다.

걱정 금지

나만의 스타일을 찾아 나갈 때 가장 중요한 것은 무엇일까? 두려움을 날려 버리는 것! "여행의 목적지는 여행이다."라는 말을 들어 보았는가? 진짜 옳은 말이다! 여러분은 '나'라는 사람에게 꼭 어울리는 스타일을 찾아가는 멋진 시간을 가질 것이다. 그러니 느긋이 즐기며 실험해 보자! 평소에 검은색 옷을 입었다면, 노란색이나 보라색을 입어 보자. 여기에 모자와 넥타이, 줄무늬 멜빵을 더해 보자. 옷을 입는 것도 날마다 겪는 새로운 모험이다!

내 스타일 이야기

익숙해서 편안해진 틀을 깨기가 겁나는가? 내가 바로 그랬다. 10대 시절 내내 청바지와 무늬 없는 티셔츠만 입고 다녔다. 당시에 가게에서 예쁜 빨간색 닥터 마틴 부츠를 보고 나는 못 사겠구나 싶었다. 평소 내 차림새와는 분위기가 너무 달랐으니

자신감을 가져라!

행동하기가 어렵지, 말이야 쉽다.
그렇더라도 다른 사람들이 어떻게 생각할지
신경 쓰지 말고, 내 생각은 어떤지에 집중하자.
그러면 내 스타일대로 옷 입기가 훨씬 즐거워진다.

> **66** 자신감은 중심점을 살짝 바꿀 때 자라나곤
> 해요. 어떤 방에 들어가면서 '이 방은 어떻게
> 생겼을까' 궁금해할 수 있죠. 하지만 '이 방은
> 이렇게 생겼으면 좋겠다'라고 생각할 수도
> 있답니다. **99**
>
> ― 리스 클라크
> 패션 잡지 《룰라Lula》 편집장, 스타일리스트

까. 그럼에도 마음속으로는 내가 가진 어떤 티셔츠
보다 그 부츠가 '나'에게 꼭 어울리겠다는 느낌이
들었다.

몇 년 뒤 자신감이 좀 생겨나자 나는 달라졌다. 나
는 새로운 스타일을 시도하기 시작했다. 머리를 짧
게 잘라 빨갛게 염색했고, 다음에는 검은색, 그다
음에는 금발, 그리고 다시 빨간색으로 물들였다.
재미난 티셔츠나 허리 위로 쑥 올라오는 1950년대
바지를 찾아 중고품 가게 선반을 샅샅이 뒤지며 토
요일을 온전히 바치기도 했다.

그렇게 돌아다니면서, 스타일이란 새로운 모습을
시도해 보려는 자신감이라는 걸 깨달았다. 그때 시
도했던 스타일을 떠올려 보면 피식 웃음이 나긴 하
지만 말이다!

> **잠깐!** : 꼭 특이해 보이도록 입을 필요는 없다.
> 청바지에 티셔츠를 걸친 기본 스타일이 가장
> 마음에 들 수도 있는 법. 그래도 괜찮다!

제대로 눈을 뜨기

한 예술 분야를 이해하는 데 가장 중요한 단계는 무엇에 집중하는가이다. 음악을 좋아하는 사람은 여러 곡을 듣고 악기가 다양하다는 점과 그것들이 어떻게 조화를 이루는지를 깨닫는다. 패션을 좋아하는 사람은 눈으로 보는 게 일이다. 옷뿐만 아니라 주변의 모든 것을 관찰하고 제대로 바라보는 방법을 배워야 한다.

나는 카메라다

털모자를 쓴 친구의 모습이 멋지다는 사실, 빨간 단풍과 노란 단풍이 함께 어우러져 더 예뻐 보인다는 사실, 이런 걸 발견하는 데서부터 제대로 보는 힘이 길러진다. 아무리 사소해도 발견은 발견이다. 발견할 거리는 곳곳에 널렸다! 내가 제대로 보고 발견하느냐가 관건이다.

주변부터 살피기

간단한 실험을 하면서 제대로 바라보는 기술을 연습해 보자. 먼저 눈을 감고 마음을 차분히 가라앉힌다. 다시 눈을 뜨고 20초쯤 주위를 살펴본 뒤 방에서 나간다. 방에서 본 것을 기억나는 대로 적어 보자. 주황색 줄무늬 양말을 비롯해 세세한 부분까지 빠짐없이 적는다. 이제 방으로 돌아가 자신이 기록한 것과 실제 모습을 비교해 본다.

자신이 본 것과 못 보고 지나친 것에 주목하자. 식탁에 놓인 꽃 색깔을 봤는지, 커튼이 바람결에 움직이는 모습이 어땠는지를 말이다. 관찰력은 상상력을 북돋아 주고 주변 세상과 소통하게 한다. 그 결과는? 흐름을 읽어 내는 통찰력과 안목이 길러진다.

메모판에 붙이기!

영감을 주는 이미지들을 그때그때 메모판에 붙여 둔다. 패션 디자이너들은 이런 메모판의 도움을 받

으며 신상품 주제를 정한다. 이를테면 시골집 곁에 있는 새파란 호수 빛깔이 스웨터 색깔로 재현될 수 있다. 또는 클래시 같은 밴드의 옛날 사진은 펑크에 영향을 받은 신상품에 영감을 줄 수 있다. 영감을 주는 것은 지천에 널렸다!

자신에게 묻기 : 난 뭘 좋아하지?

메모판은 생각의 지도 같다. 메모판에 붙여 두는 내용이 발전할수록 아이디어도 자라난다. 게시판이나 두꺼운 판지를 메모판으로 삼고, 영감을 줄 만한 것들을 테이프나 스테이플러, 풀로 붙인다. 패션 잡지《보그VOGUE》에서 찢은 차 마시는 흑백 사진일 수도 있고, 음악 잡지《롤링 스톤Rolling Stone》에서 오려 낸 정장 차림의 비틀스 사진일 수도 있다. 킷캣 초콜릿 포장지의 빨간 색감이 마음에 든다면, 이것도 붙여라!
메모판을 몇 개 더 만들어도 좋다. 상상력에 날개를 달아 주자!

분위기 돋우기

여러분이 메모판에 눈길을 줄 때마다 가슴이 쿵쿵 뛸 수 있다! 패션이 주는 가장 짜릿한 경험, 바로 가능성을 만날 것이다.

66 나는 언제나 메모판을 만들어서 좋아하는 것을 붙였어요. 옷감 견본, 빈티지한 느낌을 주는 벽지 조각, 여자 신발이나 모자, 장갑, 스타킹 사진을 말이에요. 내가 흠모하는 영화배우 리타 헤이워스 사진도 붙여 놓고, 아련한 그리움이나 고전적인 아름다움에 젖어들기도 해요. 99

— 샬럿 델랄
구두 디자이너

PTER 2

나만의 스타일을 만들려면

나만의 스타일? 좋아, 까짓것 만들어 보겠어! 그래. 음, 잠깐만. 그런데 어떻게?

자, 이제 한껏 흥이 돋고 결의가 샘솟는다. 지금부터 어떻게 하면 될까? 어떻게 입으면 좋을지를 생각하는 것도 한 방법이다. 하지만 그 생각을 실현해 내는 일이 도전이다. 뭘 사야 할지 도통 감이 안 올 수 있다. 또는 평소 습관대로, 쇼핑몰에 갈 때마다 집어 드는 것과 똑같은 스타일의 셔츠와 바지를 살지도 모른다. 이건 누구나 겪는 일이다.

그럼 어떻게 하면 매일 입던 스타일에서 벗어나 새롭게 태어날 수 있을까? 나만의 스타일을 만드는 첫 번째 방법은 가장 마음에 드는 스타일을 찾을 때까지 다양한 옷을 걸쳐 보는 거다. 패션을 블록 쌓기라고 생각하자. 블록이 쌓여서 건물이 되듯이 말이다!

나만의 스타일을 찾으라는 말은 옷으로 생각의 폭도 넓히라는 뜻이다. 그러니 이런 건 입어야 하고 저런 건 입지 말아야 한다는 타인의 기준은 말할 것도 없고, 내 고정 관념에도 발목 잡히지 말자. 정장용 모자인 실크해트 top hat를 쓰든, 발레리나 치마인 튀튀 tutu를 입든, 더 진한 청바지를 고르든, 매번 조금씩 범위를 넓히는 것을 목표로 삼자. 그렇게 계속해 보는 거다!

물론 옷에 관한 전문 지식을 알면 더욱 도움이 된다. 옷매무새, 스타일, 색상에 관한 기본 원칙만 알아도 패션을 알아 가는 여정은 놀라울 만큼 신나고 값지다. 잡지 기자나 디자이너 같은 전문가는 여러분이 한 단계 올라서도록 이끌어 줄 사람이다. 그러니 패션의 여러 가능성에 마음을 활짝 열고, 여러 블록들을 조화롭게 맞출 방법을 생각해 보자.

옷을 고를 때 자신에게 물어보자. 어떻게 입으면 가장 편한가? 어떻게 입으면 내가 가장 돋보이는가? 어떤 옷을 입을 때 가장 나답다고 느끼는가? 이런 질문을 던지고 자신의 솔직한 대답을 들어 보자. 그런 과정이야말로 패션과 평생 우정을 키워 나갈 열쇠다.

길거리에서
윈도쇼핑을!

맨 처음 할 일은 재미있는 거다.
바로 밖으로 나가서 스타일 구경하기!
나만의 스타일을 만들려면, 그 전에 어떤
스타일이 있는지 알아야 하지 않을까?

조언을 구할 곳

패션 잡지와 스타일 관련 블로그는 새로운 패션
을 배울 수 있는 보물창고다. 그러라고 그토록 많
은 자료가 존재하는 거다! 패션 잡지 기자와 블로
그 운영자는 패션쇼와 신제품 발표회장을 쫓아다
니며, 시즌별 최고의 옷이나 액세서리 등 가장 좋
은 것을 가려낸다.

잡지와 블로그를 살피다 보면 최신 색상이 뭔지,
디자이너가 나팔바지를 선보이는지 스키니 진을
선보이는지, 그 밖에 여러 패션 이야기의 한복판에
있을 수 있다!

물론 유행이나 남들이 하는 방식을 쫓아서 스타일
을 만들라는 소리가 아니다. 다만 최신 트렌드를
안다는 건 새로운 발상을 하는 출발점이 되고 나만
의 스타일을 구축하는 데도 도움이 된다. 트렌드는
필수가 아니라 참고로만 생각하자. 내가 좋아하는
것은 내가 직접 고를 수 있다!

조금씩, 천천히 꿈에 다가가기

패션을 이해하는 좋은 방법이 있다. 아름답게 만들
어진 옷 이면에 깃든 기술과 독창성을 알아보는 것
이다. 어떻게 알아보느냐고? 최대한 패션
에 가까이 다가가자.

백화점이든, 디자이너의 부티크든, 마트
든, 빈티지 가게든, 일단 가서 살펴보자.

옷을 죽 둘러보고, 옷감을 만져 보고, 직접 입어 보자! 가격표는 잠시 잊기. 물건을 사려는 게 아니라 눈을 즐겁게 하는 윈도쇼핑 중이니까. 한껏 즐기되, 사지는 않기. 이게 중요하다.

자신이 무엇에 반응하는지 살피자. 눈길을 끄는 무늬나 색깔, 모양이 있는가? 마음에 드는 것을 기록하거나 사진을 찍어 두자. 점원은 찍히지 않게 조심하고!

디자이너 부티크는 출입 금지?

멋진 부티크에는 들어갈 생각만 해도 겁나는 게 당연하다. 어른들조차 그렇다. 디자이너가 운영하는 부티크는 뭔가 고급스러운 분위기에 콧대 높은 이미지를 물씬 풍긴다. 그래서 사람을 반기지 않는다는 인상을 준다. 많은 사람이 패션에 대해서 이와 같은 느낌을 받는다. 문지기가 거만한 태도로 특별 손님만 들여보내는 클럽 같은 느낌 말이다. 하지만 잊지 말자. 패션은 모두의 것, 바로 여러분의 것이다! 아니라고 우기는 사람이 있다면, 그 사람이 문제다. 우리는 그런 사람이 되지 말자.

기죽을 것 없다!

허식에 불과한 고급스러움 깨부수기. 때로는 여기서부터 첫걸음을 내딛자!

❝열두 살 때 엄마랑 샤넬 부티크에 갔어요. 저는 기가 팍 죽어 있었는데 매장 책임자가 우리에게 참 잘해 줬어요! 그는 매장 곳곳을 소개했고, 아무것도 사지 않고 나오는 제게 신상품 소개 책자를 건넸어요. 몇 년 동안 밤이면 밤마다 그 책자를 들여다봤죠.❞

― 칼라 헤인스
패션 디자이너

21

내 몸과 만나기

패션에서 몸은 캔버스와 같다. 화가가 물감으로 작품을 그려 내듯, 여러분은 옷과 액세서리로 자기 모습을 전체적으로 그리는 거다. 내 몸을 알고 다양하게 옷을 입는 방법을 깨우치면, 무엇이 내게 잘 어울리는지 골라내는 안목도 높아진다. 자, 자신을 대작으로 만들어 보자!

머리

사람들 시선이 가장 먼저 닿는 곳은 머리다. 따라서 머리만 잘 꾸며도 주요 표현은 다 한 셈이다! 머리 부분은 괜히 힘주지 않는 게 핵심이다. 머리에 장식을 하나 하면, 다른 부분에 장식 두 개를 한 것과 마찬가지다. 그러니 모자를 써서 머리를 강조했다면, 스카프는 건너뛰자.

어떻게 꾸밀까?

모자 : 페도라, 베레모, 비니, 볼캡(야구 모자), 플로피 해트(챙이 넓은 모자)

그 밖에 : 선글라스, 귀걸이, 머리띠, 머리핀, 반다나(목이나 머리에 두르는 화려한 색상의 스카프)

목

얼굴 가까이 꾸미는 장식품은 사적인 느낌을 준다. 그래서 목에 한 장식은 내가 어떤 사람인지 구체적으로 전달한다. 장식은 하되, 얼굴에서 시선을 빼앗아 오지 않도록 한다. 패션에서 목은 얼굴을 나타내는 틀이다. 얼굴을 압도하지 말자.

어떻게 꾸밀까?

스카프 : 모직 또는 실크 스카프, 크라바트(넥타이처럼 매는 남성용 스카프)

그 밖에 : 목걸이, 숄, 머플러, 넥타이, 애스콧타이(스카프 모양의 폭 넓은 넥타이)

몸통

몸통 부분은 내 차림새에서 닻과 같다. 배를 고정하는 닻처럼 기반이 된다는 말이다. 이 부분에 무엇을 걸치느냐에 따라 다른 부분을 어떻게 꾸밀지가 정해진다. 따라서 옷을 입을 때 몸통부터 결정하면 좋다.

어떻게 꾸밀까?

스웨터 : 브이넥 스웨터, 터틀넥 스웨터, 카디건, 풀오버

그 밖에 : 재킷, 와이셔츠, 조끼, 티셔츠, 후드 티셔츠, 탱크톱, 스웨트셔츠(트레이너)

다리

우리는 다리를 움직여 돌아다니기 때문에 보통 실용적인 옷을 입는다. 하여튼 다리에도 뭔가 걸치는 게 필요하다. 다리를 아이스크림선디라고 생각해 보자. 아이스크림에 과일 조각이나 초콜릿을 얹듯이, 다리에도 뭔가를 더해 보자.

어떻게 꾸밀까?

바지 : 청바지, 면바지, 카프리 바지(7부 또는 8부 바지)

그 밖에 : 반바지, 레깅스, 타이츠, 치마

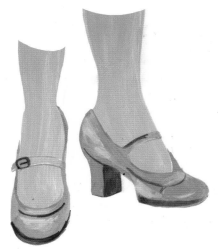

발

발이야말로 다른 어느 부분보다 패션을 신나게 표현해 볼 수 있는 곳이다. 점잖게 옷을 입었을 때라도 무늬가 있거나 색깔이 화사한 신발을 신으면 개성이 확 드러난다. 진짜 나는 이런 사람이라고, 눈을 찡긋하며 알리는 셈이다.

어떻게 꾸밀까?

신발 : 구두, 스니커즈, 펌프스, 샌들, 부츠, 플랫 슈즈

그 밖에 : 양말(되도록 화려한 색상과 예쁜 무늬!)

옷장 갖추기

옷장을 꾸릴 때 냉장고를 살짝 엿보자. 왜냐고? 냉장고와 옷장은 닮은 구석이 많기 때문이다. 둘 다 그날그날 필요한 주요 품목이 보관되어 있으면서 특별히 즐길 거리도 들어 있다. 이 두 가지의 균형 잡기가 관건이다. 누구나 날마다 입을 옷이 필요하고, 독창적인 방식으로 자신을 표현할 장신구도 충분해야 한다!

기본 재료

여러분이 늘 걸치거나 입는 것이 기본 품목이다. 패션에서 무엇이 기본 품목이 될지는 여러분이 어떤 삶을 살고 있느냐에 따라 달라진다. 예를 들어 여러분이 축구팀 소속이라면 반바지와 티셔츠가 많이 필요할 것이다.

냉장고 : 빵, 우유, 잼

옷장 : 청바지, 티셔츠, 운동화

특별 재료

특별 품목에는 살짝 욕심을 부려 보자. 유행을 따라가도 좋을 순간이다. 어떤 것을 선택할지는 여러분의 몫이다!

냉장고 : 견과류, 연어, 겨자 소스

옷장 : 빈티지 페도라, 레이스 원피스,
　　　스웨이드 모카신

화려한 부재료

가방, 벨트, 신발, 모자, 장신구 같은 액세서리는 특별한 역할을 톡톡히 한다. 음식에 맛을 더하는 향신료와 같다. 기본 품목과 어우러져 원래 분위기를 확 바꿀 수 있다. 짧은 검정 드레스에 커다란 호피 무늬 가방, 넓은 벨트를 곁들이고 검정 펌프스를 신은 모습을 떠올려 보자. 그런 다음, 똑같은 옷에 진주 목걸이를 하고 플랫 슈즈를 신은 모습을 그려 보자. 분위기는 서로 딴판이다. 이렇게 액세서리로 신나게 꾸밀 수 있다!

패셔니스타가 되는 소소한 꿀팁

멋진 스타일이란 절대 호화판 스타일을 두고 하는 말이 아니다.
용돈을 적게 쓰고도 옷장을 실속 있게 꾸려 가는 알짜배기 팁을 챙기자.

1. 식구들에게 옷과 장신구를 빌린다

패션에서 확실한 사실 하나, 유행은 돌고 돈다. 몇 달
만 지나면, 큰오빠가 입었던 흰색 재킷이 다시 유행할
것이다!

2. 동네 중고품 가게를 단골로 드나든다

중고품은 자주 바뀌기 마련이어서, 언제 가도 보물을
건질 수 있다. 나도 중고품 매장에서 실험적이고 혁신
적인 스타일을 추구하는 아방가르드 디자이너인 이세
이 미야케의 드레스를 단돈 5달러에 산 적이 있다! 어
찌나 행복하던지! 헌옷도 한번 기증해 보자.

3. 빈티지 가게도 살핀다

엄밀히 따지면, '빈티지'란 적어도 20년쯤 묵은 옷에
적용되는 용어다. 그런데 놀랍게도 1940년대, 1950
년대로 거슬러 올라가는 옷을 가지고 있는 가게들도
많다. 1970년대에 입던 청색 정장이나 팔꿈치까지 올
라오는 레이스 장갑 같은 독특한 액세서리를 발견할
수도 있다.

4. 고쳐 입는다

친구들을 집에 부를 때 버릴 옷을 챙겨 오라고 부탁한
다. 그래서 그 옷을 고쳐 입는다! 돈을 들이지 않고도
옷장에 새 옷을 채울 수 있는 방법이다.

옷을 잘 입는 방법

실험 정신과 자기표현은 패션을 좌우한다. 그러나 스타일과 상관없이 옷을 입을 때 지키면 좋을 기본 원칙이 있다. 자유롭고 반항적인 분위기의 펑크 룩이든, 미국 명문 고등학교 교복 스타일을 본뜬 프레피 룩이든, 다음 팁을 따르면 멋져 보일 수 있다. 어떤 상황에서도 도움이 될 것이다!

1. 옷을 잘 보관한다

옷 빨기, 개기, 필요할 경우 옷걸이에 걸어 두기는 기본이다. 겨울 부츠는 습기가 남지 않도록 방수 스프레이를 뿌린다. 떨어진 단추는 달아 놓는다. 반려동물을 사랑하는 마음만큼, 개털이나 고양이 털 뭉치가 옷에 달라붙지 않게 옷솔로 쓸어 낸다.

2. 색상과 무늬를 섞고 맞춘다

색상과 무늬를 조화롭게 맞추는 기본 법칙을 몇 가지 배워 두자. 그러면 여러 스타일을 모험하는 어떤 여정에서도 망하지 않는다.

- 어떤 색과도 조화를 이루는 '중립적인 색상'이 있다. 검은색, 흰색, 베이지가 중립적이고, 청색도 그렇다. 따라서 청바지는 어떤 것과도 맞춰 입을 수 있다.
- 선명한 색보다 부드러운 색조가 서로 맞추기 쉽다. 초록과 연두처럼, 같은 색상의 다른 색조로 맞춰 입는 건 피한다.
- 색색의 무늬가 있는 옷에는, 무늬에 들어간 색상 중 하나에만 색을 맞춘다. 전체 옷차림에서 주제가 되는 색을 뽑는 거다. 셔츠 무늬에 보라색, 파란색, 흰색이 들어가 있다면, 바지 색은 그중에서 하나를 고른다. 셔츠에 없는 색깔인 빨간색 바지를 입는 것보다 낫다.

3. 내 몸 치수에 맞춘다

쉽지 않은 문제다. 특히 한창 자라고 있다면 말이다. 옷을 몸에 맞게 입는 것은 사람마다 취향이 있다. 친구는 펑퍼짐한 옷을 즐겨 입어도, 나는 몸에 딱 붙는 옷을 좋아할 수 있다. 그렇다 해도, 옷이란

헐렁하거나 쪼이게 입기보다는 내 몸에 맞게 입는 쪽이 더 예뻐 보인다.

패션 포인트 1 : 어깨

셔츠의 어깨선을 맞붙여 꿰맨 어깨솔기는 어깨 끝 부분에서 시작되어야 적당하다. 팔꿈치 쪽으로 절반이 넘어가서는 안 된다. 셔츠를 크게 입으면 구부정하니 덩치가 커 보인다. 그렇게 보이길 바라는 사람이 있을까?

패션 포인트 2 : 허리

바지나 반바지, 치마를 입었을 때 허리에 손가락 하나 정도 들어가는 것이 좋다. 허리 사이즈가 너무 크면 벨트를 꽉 조였을 때 옷이 주글주글 뭉친다. 옷맵시가 부드럽게 흐르도록 하자!

몸에 맞는 옷 입기

눈대중으로 바지를 골라 입었다가 몸에 맞지 않았던 적이 있는가? 옷걸이에 걸린 옷만 봐서는 자신에게 잘 맞을지 장담할 수 없다. 옷은 꼭 입어 봐야 한다.
이쯤에서 다음 말을 마음속에 새겨 두자.
옷을 입어 봤는데 불편하다면, 몸이 이상한 게 아니라 옷이 잘못된 거다.
바지 밑단이 바닥에 끌리지 않게 수선하거나, 몸에 맞게 치수를 재어 만든 옷은 입기에도 편하고 보기에도 좋다. 몸에 맞는 옷을 입는 것이 내 몸을 본모습 그대로 사랑하는 길이다.

패션의 기본은 몸단장

충분히 자기, 세수하기, 선크림 바르기, 그리고 머리 손질의 힘을 얕보지 않는다.

❝ 헤어스타일도 아이콘을 만들어요. 영화배우 마릴린 먼로나 팝 가수 케이티 페리를 떠올려 보세요. 헤어스타일을 빼놓고 두 사람을 말할 수는 없지요. 무엇보다도 머리 모양이 예쁘면 자신이 괜찮게 느껴져요. 반면, 머리가 엉망인 날은 그날 하루도 엉망이에요. 자신이 좋아하는 스타일로 머리를 잘라 보세요. 머리 손질도 잘하고요. 후회하지 않을 거예요. ❞

— 오리베
헤어 아티스트

CHAPTER 3

패션 디자이너

패션 잡지를 넘기다 보면, 멋진 옷과 액세서리 때문에 정신을 못 차릴 정도다.
"저 드레스 디자인 좀 봐. 신발 색은 또 어떻고! 대체 어떻게 저런 걸 만들 생각을 했지?"

음악가가 곡을 쓰거나 시인이 시를 쓰듯이, 패션 디자이너도 세상에 새로운 것을 선보인다. 머릿속에만 있던 무엇을 실물로 만들어 낸다. 우리가 만지고, 걸치고, 입을 수 있는 어떤 것으로.

하지만 훌륭한 디자이너는 잡지에서 볼 수 있는 것 이상을 보여 준다. 바로 이 순간, 여러분이 무엇을 입고 있는지 살펴보자. 가장 단순한 스웨터나 바지를 비롯한 모든 것이 누군가가 이미 디자인해 놓은 결과물이다.

패션 디자이너에도 여러 부류가 있다. 반스Vans나 H&M 같은 이름난 회사의 디자인 팀에 소속되어 일하기도 하고, 샤넬Chanel과 랑방Lanvin처럼 명품 브랜드에서 일하기도 한다. 또는 자기 브랜드를 만드는 디자이너도 있다.

또 아직 뭔가를 끼적이는 단계에 있는 디자이너, 혹은 앞으로 디자이너가 될 꿈에 부푼 디자이너도 있다. 예술 관련 업종이 다 그렇듯이, 패션 디자이너가 되려면 시간이 오래 걸리고 열심히 배워야 한다. 그래도 시작은 언제든지 할 수 있다. 당장 50여 벌을 선보이는 패션쇼를 준비하라거나, 화장실 거울을 보며 인터뷰를 완벽하게 준비하라는 말이 아니다.

먼저 자신에게 세상과 함께 나눌 값진 꿈이 있다는 믿음을 갖자. 패션의 모든 것이 이미 완성되었고, 새로운 아이디어는 나올 만큼 다 나온 듯이 보일지 모른다. 하지만 새로운 목소리 하나, 새로운 관점 하나가 비집고 들어갈 틈은 늘 있기 마련이다. 훌륭한 패션 또한 마찬가지다.

디자이너
파헤치기

패션 디자이너가 맡은 임무는
다음과 같다.
독특한 것을 창조하기!
패션계를 한발 나아가게 할 만한 것으로,
사람들에게 사랑받는 것으로,
사람들이 사고 싶어 하는 것으로.
이쯤이야 거뜬한 일이겠지!

그렇다. 패션 디자이너는
재능과 끼가 흘러넘쳐야 한다.
패션 디자이너가 맡은 다양한
역할을 모조리 살펴보자.

관찰자

디자이너는 자기를 둘러싼 세계에 주의를 기울
인다. 다른 디자이너는 무엇을 하며 지내는지,
문화계는 어떤 일을 겪고 있는지 끊임없이 살핀
다. 이를테면, 1990년대에 음악 분야에서 너바
나 Nirvana를 대표로 복고적인 음악을 추구하는

'그런지 록 grunge rock'이 큰 인
기를 끌었다. 그러자 패션계
에서는 낡고 너저분한 스타일
을 추구하는 '그런지 룩 grunge
look'이 빠르게 퍼졌다. 패션쇼
무대에서 아름다운 드레스나
정장은 순식간에 자취를 감추고, 닥
터 마틴 신발이나 가볍고 부드러운 소재인 플란넬
셔츠를 입은 모델이 활보하기 시작했다!

유행 선도자

디자이너는 내년 봄에 노란색이
유행할지 어떻게 알까? 사
실, 디자이너도 모른다. 유
행은 풀 수 없는 미스터리
와 같다. 처음에는 제안하
는 목소리로 시작한다. 이
를테면 "노란색 치마는 어떨
까?"라는 말이 나왔는데 여러 디
자이너들이 똑같은 목소리를 낸다면, 노란색 치마
는 유행으로 자리 잡는다. 이런 경험을 통해 디자
이너는 어떤 제안을 하면 좋을지, 패션을 어떻게
선도할지를 직관적으로 배운다.

예술가

예술가가 으레 그렇듯
디자이너도 새로운 것
을 창조하기 위해 독창
성을 발휘한다. 예술가
기질을 내뿜는 디자이
너는 놀이동산에 있는

대관람차 앞에서 '저걸 보니 모자가 떠올라!'라고 생각한다. 디자이너가 생각을 옷으로 전환하는 방식은 늘 변한다.

역사가

한번 영감이 떠오르면, 디자이너는 조사를 시작한다. 만약 발레에서 영감을 받았다면, 책에서 빈티지 발레 의상을 살펴보다가 발목 길이의 튀튀가 튈tulle이라는 가벼운 망사로 만들어졌다는 사실을 발견한다. 이제 디자이너는 튈을 사용해서 발레로부터 영감받은 옷을 자기만의 독특한 방식으로 만들어 낸다.

건축가

우리는 세상에서 기발한 생각을 얻는다. 하지만 그 생각을 우리 몸에 제대로 적용할 수 없다면? 건축가가 독특한 건물을 설계하려면 어떤 구조여야 무너지지 않고 굳건히 버틸 수 있는지를 알아야 한다. 이처럼 디자이너는 어떤 옷이 우리 몸에 잘 맞는지를 깊이 이해해야 한다.

브랜드 특사

아무리 독창성이 생명이라고 해도, 많은 디자이너가 자기 바람대로 움직이는 건 아니다. 명품 브랜드인 발렌시아가Balenciaga나 디오르Dior에서 일하든, 또는 갭GAP 같은 대중적인 브랜드에서 일하든, 그 브랜드가 추구하는 스타일과 맞지 않으면 그곳에서 일할 수가 없다. 디자이너는 자신의 독창성과 브랜드 이미지 사이에서 섬세하게 균형을 잡아야 한다.

패션에 눈뜰 무렵

자, 지금쯤 패션에 관심이 생길락 말락 할 수도 있고, 불꽃처럼 열정이 활활 타올랐을 수도 있다. 어쨌거나 누구한테든 자신의 길이 있다. 어느 길이든 즐기려는 마음을 잊지 말자!

66 어릴 때부터 일찌감치 패션에 관심을 가질 필요는 없다고 생각해요. 하지만 음악이든 뭐든 자기만의 세계, 자기만의 사는 방식은 가져야죠. 그러다 때가 무르익었을 때, 패션과 만나는 순간이 올 거예요. 그때 자신이 살면서 배운 것들을 모조리 패션에 쏟아부으면 돼요. **99**

— 마크 패스트
패션 디자이너

나만의
뮤즈 만나기

우리가 좋아하는 무엇에서든 영감은 솟아날 수 있다. 무슨 말인지 알 듯한데, 좀 아리송하기도 하다. 영감이 얼마든지 솟구칠 수 있는 거라면, 그렇게 되도록 뭐부터 해야 한담?

뮤즈가 있다면 어떨까? 뮤즈는 '영감을 불러일으키는 사람'을 뜻한다. 여느 예술가처럼 디자이너도 뮤즈를 통해 아이디어를 붙들어 놓고 발전시킨다. 예를 들어 영화감독이 어떤 배우를 뮤즈로 삼는다면, 그 뮤즈를 마음에 품은 채로 대본을 쓸 것이다.

스타일 나침반

디자이너는 마음에 둔 뮤즈에 맞춰 옷을 디자인한다. 뮤즈라는 렌즈를 통해 새 작품을 바라본다. 작업이 본래의 생각에서 엉뚱한 방향으로 비켜 가면, 뮤즈를 생각하며 다시 중심 아이디어로 이끌어 온다.

골라, 골라!

뮤즈 고르기는 재미있다. 자신과 느낌이 맞는 사람이나 자신의 디자인 특징을 잘 구현해 낼 사람을 찾아야 한다. 아는 사람 가운데 뮤즈를 뽑지 않아도 된다. 자신이 좋아하는 가수, 길거리를 오가는 멋스러운 꼬마여도 좋다.

사람이나 장소, 사물

산책을 할 때마다 작은 산새와 마주쳤는데 그 모습에 반했다면 산새도 뮤즈가 될 수 있다. 디자인의 본질이 뮤즈에서 비롯된다고 해서 뮤즈가 꼭 그 옷까지 입어야 하는 건 아니다!

솜씨는 저마다 다르다

자신의 뮤즈는 친구의 뮤즈와 달라야 한다고 생각할 수
있다. 하지만 설사 친구의 뮤즈와 자신의 뮤즈가 같다고
해도, 디자이너마다 독특한 방식으로 영향을 받는다. 똑
같은 것을 보고 완전히 다른 반응을 보이는 사람들이 디
자이너다.

바람에 한껏 부풀어 오른 흰 돛이 있다고 치자. 어떤 디
자이너는 돛을 보고 영감을 얻어 풍성하게 부푼 흰 치마
를 만든다. 그런가 하면 다른 디자이너는 항해에서 영감
을 받아 영화 〈캐리비안의 해적〉에 나오는 잭 스패로를
떠올리며 금화로 장식한 재킷을 만들지도 모른다. 또 다
른 디자이너는 배를 보고 이런 생각을 할 수도 있다. '젠
장, 아무것도 안 떠올라. 다음!'

패션으로 말하기

패션에는 디자이너의 정체성이 담긴다. 디자이너는 패
션으로 자신의 목소리를 낼 수 있다. 다시 말해 디자이
너는 언제나 자신에게 건네 오는 말에 귀를 기울이고,
자신이 무엇을 표현하고 싶어 하는지를 세심히 살핀다.
풋내기 디자이너로서, 다음과 같은 질문을 새겨 두자.

사물은 내게 무엇을 말하는가?
나는 무엇을 말하고 싶은가?

사그라지지 않는 불꽃

첫발을 내디딘 디자이너뿐만 아니라 인정받는
디자이너들도 뮤즈가 주는 힘과 영감에 의지한다.

> 저는 주변 장소와 사람들에게서 끊임없이
> 영감을 받아요. 특히 가까이에 있는 여인들이
> 영감을 주지요. 어머니, 함께 일하는 동료, 고객,
> 또는 거리를 지나가는 여자아이도 말이에요.

— 마이클 코어스
패션 디자이너

스케치하는
방법 배우기

스케치는 자신의 디자인을 대강 그려 보는 것으로, 작품을 완성할 때까지 로드맵 역할을 한다. 스케치는 언제든 시작할 수 있지만, 자신이 타고난 화가가 아니라면 다음 팁을 따르자. 머릿속에 떠오른 디자인을 그대로 종이에 옮기는 데 도움이 될 것이다.

준비물
- 스케치북
- 트레이싱페이퍼(반투명 기름종이)
- 연필
- 지우개
- 가는 마커
- 색연필 또는 물감

1단계
크로키 인물 그리기

크로키 인물은 디자인을 그려 볼 인물이다. 옷을 계속해서 바꿔 입힐 수 있는 종이 인형과도 같다. 온라인에서 크로키 인물을 다운로드할 수 있다. 또는 잡지에서 찾은 인물을 직접 베껴 그려도 좋다.

> **잠깐!** : 크로키 인물은 선이 힘차고 마네킹처럼 자세가 단순해야 한다. 그래야 디자인이 방해받지 않는다.

2단계
스케치 준비하기

트레이싱페이퍼를 크로키 위에 올려놓고, 머리나 발처럼 완성된 스케치에서 남아 있기를 바라는 부분을 연필로 따라 그리자. 또는 인물 전체 외곽선을 따라 그리고 나서, 다음 단계에서 필요 없는 부분을 지우는 방식도 좋다.

3단계
스케치하기

크로키 인물 위에 디자인을 그린다. 크로키 인물은 선을 추가하거나 필요 없는 부분은 지우면서 수정할 수 있다는 걸 기억하자. 어떤 천이 좋을지 생각하면서 천의 질감이나 움직일 때의 변화를 부드러운 선으로 나타낸다.

4단계
세세한 부분 그려 넣기

스케치가 마음에 들면 그 위에 다른 종이를 올려놓고 마커로 연필 선을 따라 그린다. 이어 색연필로 색을 입힌다. 물감을 써도 좋다! 무늬를 넣거나, 모자, 벨트, 주머니를 그리며 스케치를 마무리한다.

5단계
뒷모습 빠뜨리지 않기

크로키 인물의 뒷모습도 스케치한다. 뒷모습은 필수다! 머릿속에 떠오른 디자인을 제대로 그려 내려면 360도 빙 돌려 보며 빠짐없이 살펴야 한다.

아, 떠올랐어!

디자인이 떠오르면, 당장 크로키 인물이 없어도 곧바로 그려 놓는다. 나중에 완벽하게 손보면 되니 걱정하지 않아도 된다. 영감이 번뜩이는 순간을 놓치지 않는 것이 가장 중요하다.

무엇을 위한 디자인인가?

마음속 깊이 다음 사항을 담아 두고 스케치하자. '누구를 위해서 만들지?' 패션 디자이너는 여자, 남자, 어린이, 심지어 애완동물을 위해서도 디자인할 수 있다. 또 옷, 신발, 가방, 장신구, 수영복, 속옷, 양말, 모자, 넥타이까지 디자인할 수 있다. 입고 걸치는 거라면 뭐든 디자인한다.

바느질하기

스케치는 상상력을 발휘해야 하지만, 바느질은 기술이 있어야 한다. 여러분은 아이디어가 있고, 그 아이디어를 인간이 입을 수 있는 것으로 구체화하는 중이다. 그러니 몸에 제대로 맞아야 하지 않겠는가! 어려운 바느질을 시작하기 전에 다음 사항을 알아 두자.

출발점

첫 번째 자원은 여러분의 옷장 속에 있다! 옷장에 뭐가 있는지 샅샅이 뒤져 보자. 무엇이 가장 마음에 드는가? 옷장을 살펴보면, 여러분이 어떤 재질과 스타일로 디자인하고 싶은지를 가늠할 수 있다.

그런 다음, 옷감 가게에 간다. 둘둘 말린 수많은 옷감에 둘러싸여 있다 보면, 자신이 만들어 낼 수 있는 범위가 끝도 없이 넓어진다. 골라야 할 색상, 재질, 무늬가 그야말로 수백 가지나 있기 때문이다. 멋을 한 단계 높여 줄 단추, 리본, 스팽글 같은 자잘한 부분도 잊지 말자.

직물의 기초

꼭 쓰고 싶은 천이 있다면 점원에게 찾아 달라고 부탁한다. 아래 다섯 가지 천은 초보가 바느질을 시작하기에 딱 좋은 소재다.

1. **저지**jersey

 특징 : 신축성이 있고 부드럽다.

 쓰임새 : 티셔츠, 드레스

2. **레이온**rayon

 특징 : 염색하기 쉽고 찰랑거린다.

 쓰임새 : 긴소매 셔츠, 바지

3. **면**cotton

 특징 : 피부에 닿았을 때 편안하다.

 쓰임새 : 셔츠

4. **데님**denim

 특징 : 튼튼하고 변형이 없다.

 쓰임새 : 바지, 셔츠, 재킷

5. 리넨linen

특징 : 피부에 닿았을 때 편안하지만 쉽게 주름이 진다.

쓰임새 : 드레스, 바지, 재킷

팁과 요령

1. 바느질 강좌 듣기

바느질처럼 손으로 만드는 작업은 직접 수업에
참석해 배우면 큰 도움이 된다. 동네에 바느질 공방이
있는지 조사해 본다.

2. 바느질하기 전에 천 세탁하기

멋진 옷을 만들어 놓고, 세탁한 뒤 입어 보니 옷이
줄어드는 일이 생길 수 있다. 천을 먼저 세탁해 이런
일은 피하도록 하자.

3. 무늬 있는 천으로 연습하기

무늬 있는 천으로 바느질하면 옷을 부위별로
차근차근 합하는 과정을 익히기 쉽다. 또 부위마다
치수를 정확히 재는 연습도 된다.

4. 치수 확인하기

자를 사용한다. 바느질은 빵을 만드는 것처럼
정확해야 하는 과학이다. 1센티미터만 빗나가도 전체
맵시가 흐트러진다.

5. 잘 드는 가위 사용하기

똑바로 자르는 것만도 어려운데 가윗날이 무디기까지
하다면? 말을 말자.

6. 기죽지 말기

바느질은 어려운 작업이다. 하지만 하면 할수록 더
나아진다. 도저히 엄두가 안 나는 순간이 오면, 일단
내려놓고 나중에 하자. 낙담한 채 바느질을 하면
작품을 망치고 만다.

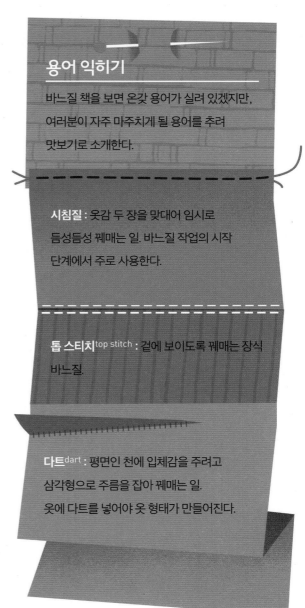

용어 익히기

바느질 책을 보면 온갖 용어가 실려 있겠지만,
여러분이 자주 마주치게 될 용어를 추려
맛보기로 소개한다.

시침질 : 옷감 두 장을 맞대어 임시로
듬성듬성 꿰매는 일. 바느질 작업의 시작
단계에서 주로 사용한다.

톱 스티치top stitch **:** 겉에 보이도록 꿰매는 장식
바느질.

다트dart **:** 평면인 천에 입체감을 주려고
삼각형으로 주름을 잡아 꿰매는 일.
옷에 다트를 넣어야 옷 형태가 만들어진다.

직접 만들어 보기

처음 바느질을 할 때는 스케치북에 그린 독창적인
작품은 잠시 접어 두고 기본 작업부터 시작하자.
처음에는 간단한 작품을 만들다가 나중에 바느질 솜씨가
늘면 재킷, 조끼, 하의로 구성된 스리피스 맞춤복이나
길게 끌리는 드레스도 만들 수 있다. 얼마나 멋질까!
스케치와 바느질에 대해 알아봤으니, 이제 일할 때
입을 수 있는 편안한 바지를 만들어 보자.

준비물

옷감

고무줄

줄자

시침핀

옷감용 수성펜

가위

재봉틀

실

1단계

옷감을 선택한다. 편안한 바지에는 땀을 쉽게 흡수하
는 저지, 구김이 잘 생기지 않는 플리스, 가볍고 부드
러운 플란넬이 안성맞춤이다. 무늬가 있는 옷을 만들
고 싶다면, 어느 각도에서 봐도 무늬가 자연스럽게 흘
러 이음새 부분을 걱정하지 않아도 되는 천으로 고른
다. 천을 얼마큼 살지는 점원에게 물어본다.

2단계

자신의 허리 치수와 다리 길이를 잰다. 다른 바지를 견
본 삼아 바지폭을 정한다.

3단계

천을 세로로 반 접는다. 이때 천 안쪽(입었을 때 피부에
닿는 쪽)이 위로 오게 한다. 자기 몸 치수나 평소 입는
바지 치수에 맞춰 옷감용 수성펜으로 바지 윤곽을 그
린다. 맨 윗부분(허리 쪽)과 맨 아랫부분(발목 쪽), 이렇

게 두 지점에는 단접기를 위해 10센티미터쯤 여유분을 더 둔다. 단접기는 천 끝부분을 접어 넣어서 끄트머리가 똑바르고 튼튼하게 만드는 것이다.

4단계

천이 삐뚤어지지 않도록 윤곽선을 따라 시침핀을 찔러놓은 다음, 천을 자른다.

5단계

옷감용 수성펜으로 그린 윤곽선을 따라 바지 앞뒤가 붙도록 재봉틀로 박는다. 실 색깔은 천 색깔에 맞춘다.

6단계

허리 부분이 가장 어렵다! 편안한 바지를 원한다면 고무줄을 허리 치수보다 5센티미터쯤 더 짧은 길이로 준비한다. 고무줄은 허리 솔기 끝에서 약 2센티미터 밑에 놓고, 그 위로 옷감을 덮는다. 고무줄보다 약 1센티미터 밑에서 꿰맨다.

7단계

바지 끝은 2센티미터쯤 접어 올려 꿰맨다.

8단계

바지를 뒤집는다. 제대로 바느질했는지 마지막으로 점검해 본다.

잠깐! : 처음에는 재봉틀로 바느질하기가 쉽지 않을 것이다. 하지만 연습하다 보면 눈 깜짝할 새에 익숙해진다. 재봉틀 사용법을 빨리 터득하고 싶다면, 유튜브에 나온 동영상을 참고하자!

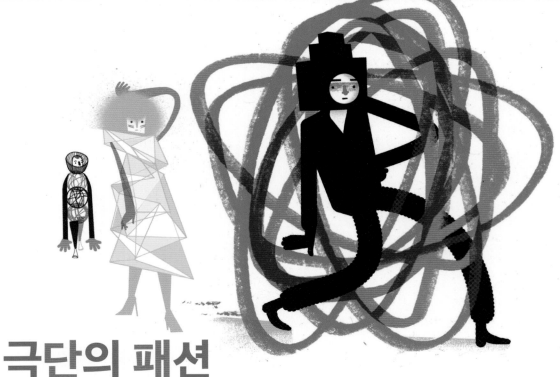

극단의 패션
그리고 **오트 쿠튀르**

패션쇼를 보면서 종종 '그래, 다 예쁘고 멋지네……. 그런데 누가 진짜로 저렇게 입고 다니겠어?'라고 생각하게 된다.

환상적인 패션

빅터앤롤프Viktor&Rolf는 네덜란드의 패션 디자이너 빅터 호스팅Viktor Horsting과 롤프 스누렌Rolf Snoeren이 세운 브랜드다. 빅터앤롤프는 코트 앞부분에 입체 바이올린을 꿰매 달고, 옷깃에 옷깃을 층층이 덧붙여 귀까지 닿는 셔츠를 선보이기도 했다!

초현실주의를 향한 경외심

빅터앤롤프는 극단적인 패션에 집착한다. 현실에서 입을 수 있는 옷을 만들기보다는 패션의 지평을 넓히려는 시도가 잦다. 하지만 괴상하게 보이는 의상도 나름대로 목적이 있다. 그들에게 패션쇼란 그저 아름다운 광경으로 사람들에게 웃음과 놀라움을 선사하는 불꽃놀이 같은 것일 수 있다. 장점은 패션을 완전히 다른 각도에서 바라보게 해 준다는 것이다. 이 방식이 늘 먹히지는 않지만, 한번 먹히기만 하면 완전히 잊지 못할 순간이 탄생한다.

실제적으로는 그 디자이너의 좀 더 '평범한' 의상에도 많은 관심을 끌어 모으게 한다.

글로벌 패션

그렇다면 평범한 의상이란 정확히 무엇일까? 최신 유행 스타일을 포함해서 우리가 보는 패션의 98퍼센트는 '기성복' 범주에 든다. 문자 그대로 이미 만들어진 옷이다. 대부분의 옷은 엄청난 수량으로 제작되어 전 세계 수많은 가게에서 팔린다.

최근 지방시Givenchy의 오트 쿠튀르에서는 드레스를 완벽하게 만들기 위해 1,600시간을 들여 손으로 일일이 자수를 놓았다!

오트 쿠튀르Haute Couture

오트 쿠튀르는 '고급 맞춤복'을 뜻하는 프랑스어다. '패션' 대신에 곧잘 쓰이는 용어가 '쿠튀르'인데, 현장에서는 패션보다 훨씬 엄격하게 쓰인다. 프랑스에서는 오트 쿠튀르의 디자인을 법으로 보호한다! '오트 쿠튀르'의 라벨을 달 수 있는 회원사 자격은 파리상공회의소에서 검토한다. 회원사가 지켜야 할 규정은 다음과 같다.

1. 작업장은 파리에 두어야 하며, 상근 직원을 20명 이상 고용해야 한다.
2. 파리에서 일 년에 두 번 패션쇼를 열어야 한다.
3. 고객을 위해 주문 제작한 옷이 있어야 한다. 이때 적어도 한 번은 고객이 직접 입어 봐야 한다.

현재 파리의상조합에서 인정한 오트 쿠튀르 회원사는 11개뿐이다. 샤넬과 디오르처럼 규모가 큰 몇몇 디자인 회사는 오트 쿠튀르 브랜드와 기성복을 동시에 운영하고 있다.

희소성

기성복과는 달리 오트 쿠튀르는 고객이 무척 적다. 이유는? 옷 제작비가 보통 수천만 원에서 수억 원에 이르기 때문이다. 고객들은 오로지 독특한 의상, 섬세한 솜씨에 관심을 둔다.

깜짝 정보

오트 쿠튀르

5년마다 한 번씩 이런 질문을 하는 기사가 실린다. '오트 쿠튀르는 죽었는가?' 상상을 초월하는 가격과 특정 계층에만 한정됨에도 오트 쿠튀르는 다채로운 혁신의 역사를 만들었다.

찰스 워스Charles Worth
쿠튀르의 아버지

1860년대에 찰스 워스는 허리는 잘록하고 치마폭이 넓게 퍼지는 후프 스커트hoop skirts와, 스커트 뒷부분을 부풀린 버슬 스타일bustle style을 프랑스 귀족층에 제작해 주었다.

마들렌 비오네Madeleine Vionnet
쿠튀르의 혁신가

1920년대에 마들렌 비오네는 코르셋과 버슬을 거부하고, 옷감을 45도 돌려서 옷본을 그리고 자르는 '바이어스 재단bias cut'으로 직물이 인체 곡선을 따라 흐르듯 감싸도록 했다.

크리스토발 발렌시아가Cristobal Balenciaga
쿠튀르의 건축가

1930년대부터 1960년대까지, 크리스토발 발렌시아가는 건축가가 건물을 짓듯, 완벽주의를 기반으로 정교한 옷을 만들었다. 발렌시아가가 은퇴하자, 고객이었던 백작 부인 한 명은 충격을 받아 사흘 동안 방에서 나오지 않았다고 한다.

CHAPTER 4

패션쇼

여러분은 스케치를 시작하면서 바로 이 순간을 꿈꿔 왔다.
첫 번째 패션쇼를 말이다! 이제 여러분은 무대 뒤편에서 단추를 이쪽으로,
옷깃을 저쪽으로 바로잡으며 초조하게 작품을 손보고 있다.
갑자기 음악 소리가 들린다. 패션쇼를 펼칠 시간!
여러분은 나직이 기도를 웅얼거리고 첫 번째 모델을 무대로 내보낸다.

여러분이 만든 옷을 파리에서 패션 기자들에게 보여 주든, 집 거실에서 부모님과 강아지한테 선보이든, 패션쇼를 여는 것은 디자이너에게 가장 짜릿한 일이다.

패션쇼가 열리는 현장이야말로 패션계의 모든 요소가 한자리에 모이는 곳이다. 무대 뒤에서 활약하는 메이크업 아티스트부터 트렌드를 추적하는 기자들까지, 모두가 모이는 자리다.

디자이너는 패션쇼에서 신상품을 선보인다. 디자이너가 자신만의 색깔을 구현해 낼 수 있도록 많은 전문가들이 함께 일한다. 스타일리스트는 옷에 어울릴 액세서리를 정한다. 모델은 옷을 입고 무대를 멋지게 오간다. 관람객인 사진기자와 패션 잡지 기자, 상품을 구매해 매장에서 판매할 바이어buyer들은 모두 목을 쭉 빼고 사진을 찍고, 각자 마음에 드는 부분을 급히 적어 가며, 세세한 부분까지 빠짐없이 기록한다. 다음처럼 말이다.

대단한 노란색 드레스!
멋진 나비넥타이!
물방울무늬 스카프? 저런 옷감에?
정말 과감한 선택!

자, 여러분은 신상품을 디자인했고 모든 준비가 끝났다. 이제 할 일은 패션쇼를 펼치는 일이다. 패션쇼 현장을 살펴며 감을 익혀 보자!

패션쇼는
공연처럼

패션쇼 무대는 숨이 막히고 마음이 뒤흔들릴 정도로 멋지게 꾸며진다! 의상이 가장 큰 부분을 차지하지만, 무대 장치, 헤어와 메이크업, 음악 같은 다른 요소를 비롯해 모델이 어떻게 무대로 나갈지까지, 모든 부분이 황홀감을 보태는 데 한몫한다. 마치 공연장처럼 의상, 빛, 음악이 조화를 이루어 총체적인 감각을 완성시킨다.

세부 사항 파악하기

패션쇼는 언제 어디서든 열 수 있다. 패션계에서는 전문적으로 어떻게 패션쇼를 준비하는지 대략 살펴보자.

패션계에서는 일 년에 두 번, 정기적으로 패션쇼를 펼친다. 디자이너는 9월에 이듬해 봄·여름 신상품을, 2월에 가을·겨울 신상품을 선보인다. 신상품을 왜 이렇게 일찌감치 선보일까? 신상품 발표는 영화의 '예고편'과 같다. 사람들이 열광하여 살 수 있게 기자가 잡지에 신상품에 대한 기사를 내고, 바이어가 매장에 내놓을 상품을 신중히 고를 수 있도록 시간을 주기 위해 예고편을 일찌감치 보여 준다.

장소 정하기

패션 위크는 캐나다 몬트리올에서 브라질의 상파울루, 네덜란드의 암스테르담까지 수많은 도시에서 펼쳐진다. 다음번 주요 패션쇼가 어디에서 열릴지는 아무도 모른다. 어쩌면 우리나라가 될지도!

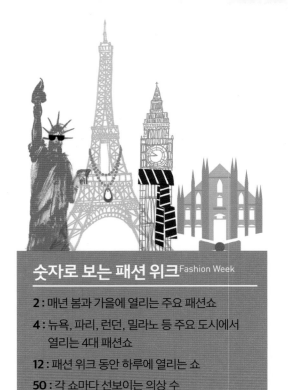

숫자로 보는 패션 위크 Fashion Week

- **2** : 매년 봄과 가을에 열리는 주요 패션쇼
- **4** : 뉴욕, 파리, 런던, 밀라노 등 주요 도시에서 열리는 4대 패션쇼
- **12** : 패션 위크 동안 하루에 열리는 쇼
- **50** : 각 쇼마다 선보이는 의상 수

우리 동네부터 살피기

패션쇼를 보고 싶은데 어디로 가야 할지 모르겠다고? 대부분 그렇다. 하지만 당장 이번 주에 패션쇼를 보게 될지도 모른다. 지역 축제를 주제로 한 패션쇼가 열릴 수도 있고, 근처 대학교에서 패션을 공부하는 학생들이 준비한 패션쇼 소식을 들을 수

도 있다. 이런 패션쇼는 무료고 누구나 참석할 수 있다는 게 장점이다. 지역 신문을 살피거나 관심 있는 패션쇼가 언제 어디서 열리는지 인터넷으로 검색해 보자.

깜짝 정보
공연 같은 패션쇼

몇몇 패션 디자이너는 독특한 패션쇼를 펼치는 것으로 유명하다. 관객이 몇 달 전부터 잔뜩 기대를 하고, 쇼를 본 뒤로 몇 년 동안이나 떠올릴 정도로 말이다!

알렉산더 매퀸Alexander Mcqueen
2005년 봄 : 체스 판The Chess Board

알렉산더 매퀸은 패션쇼 무대를 거대한 체스 판으로 표현했다. 모델들은 사람 크기의 킹, 퀸, 룩처럼 체스 판에서 천천히 움직였다.

장 폴 고티에Jean Paul Gaultier
2007년 가을 : 코코의 순간Coco Moment

고티에는 전통적인 체크무늬와 스코틀랜드 남자들이 입는 전통 치마인 킬트를 신상품 특징으로 삼았다. 그리고 모델 코코 로샤Coco Rocha가 아일랜드 민속춤인 지그를 경쾌하게 추며 무대에 등장했다! 관객들은 격렬한 환호성을 보냈다!

카를 라거펠트Karl Lagerfeld
2010년 가을 : 빙산The Iceberg

샤넬에서 디자이너로 활동하는 카를 라거펠트는 남다른 예술적 광경을 창조하기 위해 스칸디나비아에서 빙산을 사들였다! 머리부터 발끝까지 인조 모피를 걸친 모델들은 빙산과 이글루처럼 보이는 무대 장치 사이에서 걸어 나왔다.

모델
꼭 예쁘지 않아도 돼!

최고의 패션쇼에서 가장 중요한 것은?
훌륭한 모델이다!

모델은 패션의 얼굴이자 몸이다. 자신의 감성과 에너지를 패션쇼와 사진 촬영에 쏟아붓는 역할을 한다. 또한 디자이너, 사진작가, 패션 기자가 새로운 정점에 오르도록 영감을 주는 뮤즈가 되기도 한다. 디자이너 이브 생 로랑Yves Saint Laurent은 이런 말을 했다. "훌륭한 모델은 패션을 10년은 발전시킬 수 있다."

모델이 갖추어야 할 점은?

모델은 시간을 잘 지키고, 열정적이고, 정말 성실히 일해야 한다. 열 시간에 걸쳐 사진 촬영을 해야 할 때도 있고, 하루에 열두 시간 동안 무대를 걸어야 할 때도 있다. 또 모델한테는 특별한 자질이 필요하다. 바로 모델 특유의 신비로움. 지금까지 최고의 모델은 고전적인 아름다움을 지닌 사람이 아니었다. 길에서 마주치면 알아보지 못할 수도 있지만, 카메라 앞에만 서면 시선을 끄는 사람이다. 모델의 매력은 단지 '예쁨'보다는, 촬영 때마다 상황에 맞게 모습을 바꿔 내는 능력에 있다.

모델답게 포즈 잡기!

첫 번째 패션쇼 모델은 친구에게 부탁해 보자. 내디딘 발 바로 앞에 그다음 발을 놓는 '워킹'과 살짝 냉랭한 표정을 짓는 연습을 해 본다. 다음 세 가지 '모델 포즈의 정석'도 잊지 말자. 잡지에서 자주 볼 수 있는 포즈다. 자, 포즈를 잡아 보자!

1 '내 신발에 뭐가 붙었지?' 포즈

2 '아이고, 배야!' 포즈

3 '짬뽕을 먹을까,
짜장면을 먹을까?' 포즈

원래 내 모습 그대로

크리스털 렌은 음식을 거부하거나 먹고 토하기를
반복하는 섭식 장애와 맞서 싸운 뒤, 자신의 몸을
있는 그대로 받아들이기로 마음먹었다. 그 뒤로
플러스 사이즈 모델로서 유명해졌고, 주류 모델
사이에서도 스타가 되었다.

66 저는 늘 다른 사람과 비교하면서 더
날씬해져야 사랑과 관심을 받을 수 있다고
생각했어요. 하지만 오랜 시간의 얽매임 끝에
자신을 있는 그대로 사랑하는 법을 배웠죠.
제 말을 믿어도 돼요. 여러분은 여러분 자신일 때
훨씬 행복할 거예요. 99

— 크리스털 렌
모델

모델에 대한 통념을 깨는 사람들

모델 산업은 아름다움에 편협한 정의를 내리고 있어서
엄청난 비난을 받는다. 남녀 모델 대부분은 매우 크고
비쩍 마르고 피부가 희다. 각자 자기 주변 사람을 떠올려
보자. 이런 정의에 딱 맞아떨어지는 사람이 대체 몇이나
되는가? 인종이 달라도, 몸매가 달라도, 완벽하지
않아도, 누구나 규격화된 아름다움에 도전장을 내밀 수
있다. 아래 예를 보자.

1970년대 : 패션계의 전설적인 모델 로렌 허튼 Lauren
Hutton은 벌어진 앞니가 보이는 웃음이 트레이드마크다.
이를 교정하라는 소속사의 요청은 부질없는 일이었다.

1990년대 : 장 폴 고티에의 뮤즈였던 이브 샐베일 Eve
Salvail은 삭발과 용 문신으로 패션계를 뒤흔들었다!

2010년대 : 도미니크 공화국 출신인 알레니스
소사 Arlenis Sosa는 흑인으로서 처음으로 수백만 달러의
화장품 모델이 되며 피부색의 장벽을 무너뜨렸다.

길거리 패션쇼를 펼쳐 보자!

나만의 패션쇼를 계획하고 펼칠 때가 되었다!
첫 번째 패션쇼부터 무대를 체스 판처럼 꾸미고
아일랜드 민속춤으로 사람들을 깜짝 놀라게 할 필요는
없다. 여러분의 멋진 디자인만으로 충분하다!

쇼타임까지 30일

패션쇼까지 4주 남았을 때
확인해야 할 사항이다.

- **장소** : 패션쇼를 어디서 펼칠까?
- **무대** : 어떻게 손보면 더 멋질까?
- **예산** : 총 비용은 얼마나 들까?
- **팀** : 멋진 패션쇼를 위해 누구에게 도움을 청할까?

장소, 장소!

작품은 어디에서 선보일까? 가까운 곳부터 생각해
보자. 거실, 집 뒤뜰, 집 앞 골목은 어떨까? 또 영업
시간 이후에 동네 카페나 미술관을 빌려 쓸 수 있
는지, 장소 대여 비용이 있는지도 확인해 보자.

잠깐! 잊지 말자! 관객을 위해서 의자가 필요하다. 또
헤어와 메이크업을 하고 모델이 옷을 갈아입을 '무대 뒤
공간'을 마련하자.

무대 장치

패션쇼를 특별하게 꾸미기 위해서 어떻게 손보면
좋을지 생각해 보자. 관객이 앉을 테이블마다 데이
지꽃을 놓거나, 무대 뒤쪽에 자신의 이름이 쓰인
스크린을 준비할 수도 있다.

잠깐! 무대는 여러분의 작품을 한껏 돋보이게 해 줄
곳이다. 호피 무늬로 꾸미면 멋있겠지만, 여러분의
의상과 어울리지 않는다면 빼 버리자.

팀워크

함께 일할 사람을 잘 꾸리는 것이야말로 성공으로 가는 지름길이다! 여러분은 패션쇼 당일에 정신이 없을 테니, 다음 세 가지 역할을 믿고 맡길 사람이 반드시 필요하다.

1. 스타일리스트

스타일리스트는 패션쇼를 위해 여러분이 만든 옷을 최대치로 끌어올려 주는 역할을 한다. 전체 모습을 완벽하게 해 줄 신발, 벨트, 가방 등 액세서리를 담당한다.

잠깐! : 옷을 보조할 액세서리는 이미 여러분 옷장이나 친구 옷장에서 충당할 수 있다. 다만, 액세서리는 옷을 돋보이는 역할만 해야지, 주인공 자리를 꿰차면 안 된다.

부가 비용

이런 패션쇼에서는 보통 입장료를 받지 않는다. 그런데 모두가 자진해서 돕고 집 앞마당에서 패션쇼를 펼친다 해도 비용이 발생할 수 있다. 운반비를 비롯해 꽃, 영사기 등 비용이 드는 항목을 적어 보자. 패션쇼를 열기 위해 돈을 벌어야 할지도 모르지만, 그럴 만한 가치가 있다!

2. 헤어 & 메이크업 아티스트

모델이 어떤 모습이어야 여러분이 만든 옷과 잘 어우러질지 고민하는 사람이다. 이래저래 잘 모르겠다면 단순하게 간다. 평범한 흰색 정장을 선보이는 데 머리를 화려하게 강조한다면, 관객은 정작 봐야 할 옷은 보지 않고 머리에 시선을 뺏길 것이다!

잠깐! : 헤어와 메이크업은 전체적으로 통일감을 주자. 한 모델이 머리를 땋았다면, 그다음 모델도 땋은 머리를 해야 한다.

3. 모델

"진짜 모델 같다!" 이런 말로 모델이 되어 줄 친구들을 북돋아 준다! 모델 부탁을 받은 친구들 또한 여러분의 멋진 창조물을 입어서 짜릿함을 느낄 수 있을 것이다!

잠깐! : 온 힘을 다해 관객을 모으자. 재미가 있을수록 패션쇼는 오래 지속될 수 있다.

그 밖에 필요한 사람들

여러분은 패션쇼 내내 무대 뒤에서 시간을 보내야 한다. 그러니 필요한 일이 무엇인지 미리미리 생각해 두자. 패션쇼장 앞에서 사람들을 맞이하고 자리를 안내할 사람도 필요하다. 도와줄 사람은 많을수록 좋다.

거의 끝이 보인다!

장소는 정해졌고 함께할 팀도 꾸려졌다.
모든 것이 조화를 이루는 짜릿함이 시작되고 있다!

쇼타임까지
14일

패션쇼가 한 차원 더 멋져지도록 자잘하게 손보기에 집중할 시간이다. 다음은 패션쇼가 열릴 2주 전에 확인해야 할 사항이다.

- **손님 명단 :** 초대하고 싶은 사람
- **음악 목록 :** 패션쇼 때 틀고 싶은 음악
- **순서 :** 소개할 옷 순서
- **리허설 :** 두말하면 잔소리

초대장 보내기

누구를 초대할까? 초대할 사람 목록을 적고, 이들에게 이메일을 보내자. 예쁘게 꾸민 초대장을 보내면 더 멋지고 좋다. 초대장에는 장소와 시간은 물론이고, 혹시 손님이 궁금해할 경우를 생각해서 자신의 이메일 주소를 함께 적는다.

초대장을 받고 바로 답장을 하는 사람도 있겠지만, 답장을 하지 않거나 잊어버리는 사람도 있다. 사람들이 잊지 않도록 패션쇼가 열리는 주에 한 번 더 소식을 전하자.

잠깐! 손님에게 사진기를 가져와 여러분의 사진작가가 되어 달라고 부탁하자!

음악 준비

잘 고른 음악은 여러분이 만들고 싶은 분위기를 제대로 살린다. 그러면 관객뿐만 아니라 모델의 흥을 돋우고 여러분 또한 힘이 날 것이다. (그동안 온갖 일에 관여했을 테니, 정작 음악이 필요한 사람은 여러분일지도!)

잠깐! 음향 상태를 잘 살피자. 패션쇼장에 음악을 빵빵하게 틀기 위해서 휴대 전화나 컴퓨터에 스피커 여러 개를 연결해야 할 수도 있다.

소개할 옷 순서 정하기

음악 목록을 정하듯이, 의상을 여러 벌 선보이는
순서에도 흐름이 있어야 한다. 흐름이 흐트러지지
않도록 아래 세 가지 팁을 살피자.

1. 시작은 강렬하게! 언제나 여러분의 작품을 대표하는
 옷을 첫 번째로 내세운다.
2. 의상을 색상, 무늬, 스타일별로 나누어 선보인다. 예를
 들어 미니 원피스가 여러 벌 있다면, 이것들을 잇달아
 보여 줘 서로 전달하고자 하는 메시지를 이어 가도록
 한다.
3. 마지막도 쌈박하게! 디자이너들은 대개 가장 격식 있는
 옷을 마지막에 보여 주려고 아껴 둔다.

잠깐! : 패션쇼에 나올 의상 순서를 '14번 의상 : 네이비
슈트' 식으로 종이에 프린트해서, 패션쇼 시작 전에
손님에게 나눠 주어 흐름을 쫓아올 수 있게 한다. 이것을
'크레디트The Credit'라고 한다. 크레디트에 어떤 영감을
바탕으로 작품이 탄생했는지를 소개해도 좋다.

음악을 고를 땐 주제 파악부터

음악을 고를 때 한 가지 주제를 정해 놓는다.
최대한 작품 분위기와 어울리는 곡으로 고른다.

❝ 저는 고객을 더 깊이 생각하며 패션쇼장에
틀 음악을 골라요. '내가 만든 옷을 입는
여성이라면 무슨 곡을 들을까?' 하는 질문에서
출발하지요. **❞**

— 조너선 샌더스
패션 디자이너

패션쇼
현장으로

드디어 패션쇼 날이 밝았다! 패션쇼장은 무대와 무대 뒤로 나뉜다. 현장 곳곳을 자세히 살펴보자.

① 입구

관객이 잠시 걸음을 멈추고 초대 손님 명단에서 이름을 확인하는 곳. 명단에 손님 이름이 있어야 한다!

② 앞줄

유명 패션 잡지 기자, 바이어, 블로거 등 패션계 거물을 위해 예약된 자리다. 가장 좋은 곳에 마련된다. 유명 연예인들의 차지가 되기도 한다.

③ 뒷줄

패션 칼럼니스트, 부티크 운영자, 디자이너의 친구와 가족이 앉는다.

④ 무대

모델이 뽐내듯 걷는 곳. 또 패션쇼가 끝나면 디자이너가 이곳으로 나와 관객에게 인사한다!

⑤ 사진

패션쇼가 시작되기 전에, 사진작가가 관객들을 찍는다. 패션쇼가 시작되면 모두 무대에만 시선을 집중한다.

⑥ 커튼

무대 뒤는 디자이너 차지다. 디자이너가 할 일은 거의 끝났지만, 마지막 순간에 손볼 부분이 생기기 마련이다. 혹은 몇 가지 걱정에 시달리고 있거나.

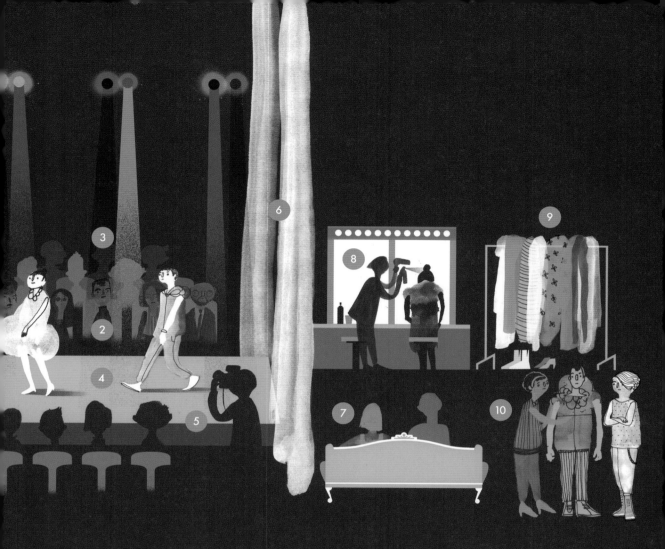

7 긴 의자

모델이 의상을 입거나 헤어와 메이크업 받을 때를 기다리는 동안 책을 보거나 음악을 듣는 곳이다.

8 화장대

립스틱, 헤어스프레이 등 헤어와 메이크업 도구가 잔뜩 놓인 곳이다. 헤어와 메이크업 아티스트는 모델들을 위해 이곳에서 바쁘게 움직이며 멋진 모습을 완성한다.

9 옷걸이

모델이 입을 옷이 신발과 액세서리까지 짝을 이뤄 정리되어 있다. 그 덕분에 모델은 패션쇼 도중에 번개처럼 옷을 갈아입을 수 있다.

10 옷 갈아입는 곳

스타일리스트가 모델의 옷매무새를 매만지는 동안, 디자이너는 모델에게 어떻게 걸어야 하는지, 분위기가 차분해야 할지 도도해야 할지 등을 알려 준다.

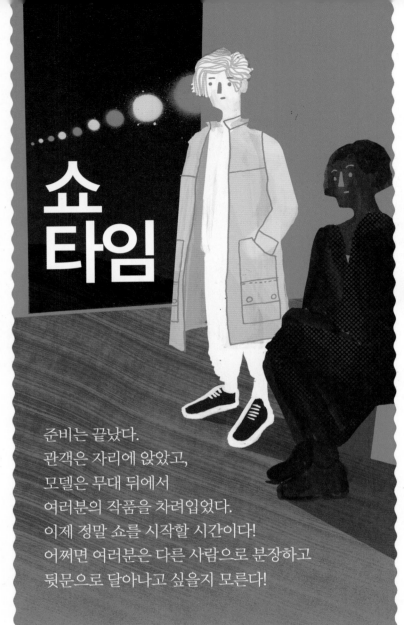

쇼
타임

준비는 끝났다.
관객은 자리에 앉았고,
모델은 무대 뒤에서
여러분의 작품을 차려입었다.
이제 정말 쇼를 시작할 시간이다!
어쩌면 여러분은 다른 사람으로 분장하고
뒷문으로 달아나고 싶을지 모른다!

초조·불안·떨림

세상에서 가장 자연스러운 감정이다. 패션쇼가 시
작되기 직전인데, 당연히 떨리고도 남을 일이다.
마침내 여러분은 오랜 시간에 걸쳐 만들어 낸 작
품을 사람들에게 보여 주려고 한다. 어떤 디자이너
든, 얼마나 많은 패션쇼를 치렀든, 무섭기는 마찬
가지다!

아무 도움 안 되는 말이라고? 미
안하다! 그렇다면 다음 세 가지
를 알아 두면 어떨까?

관객은 여러분 편이다

여러분 자신을 포함해서 말이다!
자신이 옷을 디자인하고 패션쇼에
올린 것에 스스로 뿌듯해하자. 이
게 어디 보통 배짱인가!

실수는 생기기 마련이다

음악이 이상하다든지, 모델이 모
자를 빼먹었다든지, 혹은 아예 꽈
당 넘어졌더라도 걱정하지 말자. 전문가들이 펼치는
패션쇼에서도 흔히 벌어지는 일이다. 정상이다!

패션쇼는 이번이 끝이 아니다

물론 이번 패션쇼에 사활을 걸었겠지만, 여러분은 지
금 당장이라도 다음번 패션쇼 준비에 돌입할 수 있다!
이 순간을 즐기고, 이번 경험에서 실컷 배우자.

갔다가 다시 돌아오기까지 아무리 길게 잡아도 고작 10분이다! 마지막 의상을 선보이고 나서, 디자이너가 무대로 나가 인사한다.

이제 팀원을 모두 불러 모아 함께 인사하고 박수를 받는다. 여러분은 박수를 받을 만하다!

도와주세요!

막판에 '내가 왜 이 짓을 하고 있지?'라는 생각에 시달린다고? 걱정할 것 없다. 유명 디자이너도 똑같은 감정을 느낀다.

" 패션쇼가 시작되기 전엔 늘 떨려요. 하지만 그때마다 '무슨 일이 일어난들 설마 죽기야 하겠어?'라고 자신을 달래죠. 이번 쇼에 목숨 걸 필요는 없어요. 패션쇼는 또 열면 되니까요. **"**

— 제레미 랭
패션 디자이너

화장실을 다섯 번째 다녀오고, 숨을 깊이 들이마셨다면, 이제 시작하자!

여러분이 감독

여러분이 할 일은 거의 끝났다. 무대 뒤에서 여러분은 감독이다. 속도감 있게 진행할 수도 있고, 필요하다면 천천히 할 수도 있다. 모델을 무대로 내보내기 전에 여러분이 보여 주고 싶은 그대로 표현되었는지 확인한다.

자, 이제 눈 깜짝할 사이에 패션쇼는 끝날 것이다! 의상과 아름다운 스타일 만들기, 손님 명단 등 모든 일에 바친 시간은 헤아릴 수 없을 정도지만 패션쇼는 빛처럼 쏜살같이 흐른다. 모델이 무대로 나

CHAPTER 5

패션 사진

여러분은 카메라를 들고 사진을 찍는다. 모델이 포즈를 잡을 때마다 여러분은 이렇게 노래를 부른다. "웃어요! 너무 재미없어 보이는데. 이런, 더 재미없어요! 잠깐, 그거야! 완벽해." 찰칵!

사진 촬영은 패션에서 가장 신나는 부분이다. 사진작가, 패션 잡지 기자, 모델, 스타일리스트, 헤어와 메이크업 아티스트가 팀을 이루어 잡지나 광고에 실을 사진을 찍거나, 혹은 단순히 재미로 찍을 수도 있다!

때로는 큰 주제를 가지고 대대적인 촬영을 하기도 한다. 《보그Vogue》에서 20쪽짜리 '이상한 나라의 앨리스' 기사를 앨리스 복장을 한 모델 사진과 함께 실은 적이 있다. 여러 패션 디자이너가 미친 모자 장수, 붉은 여왕 역을 맡아 함께 찍었고, 실제 아기 돼지와 가짜 플라밍고, 커다란 종이 반죽 버섯도 등장했다! 이 장면들을 찍기 위해 동원된 사람은? 무려 40명. 세상에나!

물론 이와 달리, 소박한 장면을 찍을 수도 있다. 흰 셔츠 차림으로 의자에 앉은 모델, 또는 도시락 싸들고 공원에 놀러 온 친구 사진처럼 말이다. 어떻게 찍을지는 여러분 손에 달렸다. 여러분이 뽑은 팀부터 여러분이 특별히 고른 옷까지 모든 것이 사진 속 주인공일 수 있다. 여러분이 장면을 만들어 내고, 필요한 모든 것을 보탤 수 있다. 아기 돼지 근처에도 가지 못한다 할지라도, 세부 사항은 잘 살피는 게 좋다.

여러분의 임무는? 사람들에게 공들여 촬영한 사진을 보여 주어 "우아!" 하고 감탄하게 만드는 것이다. 사진 촬영을 계획할 때, 자신이 특별히 좋아했던 패션 화보를 떠올려 보자. 어떤 점이 가장 좋았나? 눈에 띄는 점은 무엇이었나? 이제 여러분의 사진을 보고 "우아!" 소리가 절로 나오게 할 방법을 얘기해 보자. 준비됐는가?

사진을 찍어라!

사진 촬영은 사진 속에 이야기를 담는 것이다. 가족 앨범에 여러분의 지난 여름휴가 이야기가 담겼듯이 말이다. 패션쇼 때처럼, 완벽한 분위기를 만들어 보자. 사람들의 마음을 사로잡고 딴 세상으로 데려다줄 수도 있다.

중심 생각

어디서부터 시작해야 할까? 아이디어를 내자! 패션 디자인 단계처럼 사진 촬영도 무엇에서든 영감을 받을 수 있다. 최신 유행, 색감, 영화, 심지어 작가한테서도 받을 수 있다. 이상할 것 같은 생각이란 없다. 나는 요정 이야기나 석유 유출뿐만 아니라 딸기 케이크에서 영감을 받은 사진도 봤다. 하지만 주제를 무엇으로 정하든, 사진으로 찍힌 옷에 이야기를 담아내는 방식이어야 한다.

색다른 영감

한번은 비행기, 열기구, 우주선 등 다양한 항공 여행에서 영감을 받아 패션 화보를 찍은 적이 있다. 어디를 가든 골라 입을 수 있을 만큼 여름 신상품이 폭넓게 준비되어 있다는 점을 전달하고자 했다. 담당 기자는 촬영장을 여행용품으로 꾸미지 말고, 다양한 일러스트를 배경으로 찍자고 제안했다. 우리는 모델을 따로 찍고, 일러스트 배경과 합성했다. 붐비는 공항에 어깨가 훤히 드러난 선드레스 차림으로 기다리는 모습, 열기구를 타고 도시 위를 날아오르는데 모델의 스카프가 등 뒤로 펄럭이는 광경, 빨간 모래가 깔린 화성에서 테니스 신발을 신고 탐사하는 모습의 사진이 만들어졌다. 시시할 뻔했던 사진이 사랑스럽고 상상력 넘치는 사진으로 탈바꿈했다.

이리저리 왔다 갔다

사진 촬영은 팀워크로 이뤄지고, '이거다' 싶은 사진이 나올 때까지 의견을 나누는 작업이다. 어떻게 찍을지는 대개 패션 잡지 기자나 사진작가의 생각에서 출발한다. 이들의 대화를 엿들어 보자.

기자 : 친구들끼리 어울려 노는 장면을 찍어야 해요. 헐렁한 분위기로 옷을 겹쳐 입는 최신 보헤미안 의상을 하고, 카우보이 부츠에 테두리 장식이 달린 조끼 차림으로요. 뭔가 특별한 분위기면 좋겠는데……

사진작가 : 오두막에서 찍으면 어때요? '오두막에서의 어떤 하루' 이야기를 담는 거예요. 호수가 옆에 있고, 일몰을 배경으로 바비큐를 굽는 거죠.

기자 : 바로 그거예요!

여러분이 철석같이 믿는 동료와 의견을 나누는 걸 어려워하지 말자. 훌륭한 아이디어는 바로 이런 대화 속에서 탄생한다. 모든 걸 혼자 짊어질 필요는 없다!

마법 같은 순간

찍힌 사진보다 사진 찍는 현장이 훨씬 재밌을 때가 있다. 모델 나탈리아 보디아노바Natalia Vodianova는 '이상한 나라의 앨리스'를 주제로 《보그》화보를 찍기 위해 앨리스로 변신했던 기억을 잊지 못한다.

❝촬영장이 영화 속 장면 같았어요. 모든 등장인물과 함께 사흘에 걸쳐 찍었어요. 디자이너 도나텔라 베르사체Donatella Versace와 계속 시를 읊어 준 배우 루퍼트 에버렛Rupert Everett이 있었고요. 디자이너 톰 포드Tom Ford는 흰 정장에 장갑을 낀 완벽한 모습이었는데, 토끼 굴로 떨어지는 듯이 보이려고 몇 시간이고 거꾸로 매달려 있었어요. 톰 포드는 사진 촬영을 위해서 기꺼이 힘든 일을 감수했지요.❞

— 나탈리아 보디아노바
모델

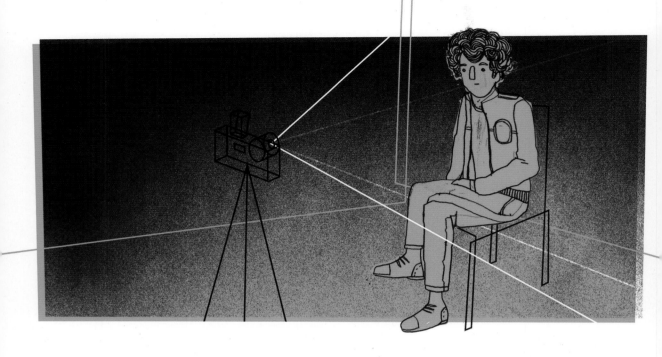

촬영장에서

촬영을 훌륭히 해내려면 잘 꾸려진 팀은
필수다. 여럿이 함께 일하는 데 필요한
융통성과 남다른 시각을 지닌 사람을
찾아야 한다. 서로 균형을 맞추기가
힘들지만, 잘 맞아떨어지기만 하면
마법처럼 일이 술술 풀린다!
주요 선수들을 만나 보자.

사진작가

사진작가는 사진을 찍는다. 겉으로 보기에는 단순
히 촬영 버튼을 누르는 것 같지만 훨씬 어려운 여
러 가지 일을 한다. 사진작가는 촬영에 들어가기
전에 먼저 기자와 함께 촬영 주제와 방향을 논의한
다. 실제 촬영에서는 모델에게 어떻게 표현할지 지
시하고 격려한다. 노련한 사진작가는 조명과 렌즈
를 다양하게 바꿔 가며 의상을 촬영한다.

패션 잡지 기자

패션 잡지 기자는 촬영이 제대로 이루어지는지 살
피고 모든 요소가 잘 어우러지는지 확인한다. 한마
디로 뒷골 당기는 일이다! "이쪽 각도에서 찍으면
어때요?", "이번 장면에서는 자주색 립스틱을 칠해

봅시다.", "강아지가 어디로 갔지?" 이런 모든 일을 이끌어 나가면서도, 각자 위치에 있는 사람들의 자율성을 존중하는 감독이나 다름없다.

스타일리스트

스타일리스트는 의상과 액세서리를 골라 독특한 스타일을 창조해 내는 중요한 임무를 맡는다. 촬영하는 동안, 스타일리스트는 모델의 차림새가 흐트러진 곳 없이 완벽한지 꼼꼼히 살핀다. 밑단을 똑바로 펴고, 셔츠나 드레스가 헐렁하면 옷핀으로 조절하고, 실밥 정리를 하고 또 한다.

헤어 & 메이크업 아티스트

헤어와 메이크업 아티스트는 대개 두 명이 짝을 이루어 함께 일하는데, 촬영에 맞는 아름다운 스타일로 모델을 꾸며 준다. 그들은 사진에 담길 이야기가 헤어와 메이크업으로 돋보이도록 패션 담당 기자나 뷰티 담당 기자와 의견을 나눈다. 그렇게 논의한 내용을 바탕으로 다양한 스타일을 연출하기도 하고, 완전 새로운 아이디어가 떠오르면 현장에서 바로 적용해 볼 수도 있다. 즉흥적으로 처리하는 데는 도가 트인 사람들이다!

모델

모델은 사진에 담으려는 핵심을 꿰뚫어야 한다. 밝고 재밌건, 어둡고 음울하건, 훌륭한 모델은 영혼과 개성을 쏟아부어 사진에 생명력을 불어넣을 줄 아는 사람이다!

사진작가
집중 탐구

찰칵 하는 순간 사진은 찍히지만 훌륭한 사진을 찍기까지는 시간을 들여야 한다. 다행히 몇 가지 기본을 배우면 실력이 빠르게 늘 수 있다.

더 나은 사진을 찍기 위한 초간단 4단계 비법

1. 탐구하라!

잡지, 블로그, 사진집을 뒤지며 어떤 스타일이 가장 끌리는지 살핀다. 흑백 사진이 좋은가? 길거리 패션 사진이 좋은가? 아니면 다른 스타일? 자기만의 사진을 어떻게 찍을지 찾아보자.

2. 어디서든 찍고 보자

학교든, 공원이든, 현장 학습을 가서든, 어디에서나 사진을 찍는다. 그러다 보면 자신이 인물보다 사물 찍기를 더 좋아한다는 사실을 깨달을지도 모른다. 어느 쪽이든, 어떻게 해야 훌륭한 사진을 찍을 수 있는지 깨달을 것이다. 인물 사진을 찍을 때는 당사자에게 꼭 허락을 받고 찍자.

3. 계획은 세우되……

각 사진에서 무엇을 끌어내고 싶은지를 파악한다. 클로즈업 또는 전신 사진? 우울한 옆얼굴 또는 서로 시선을 맞추며 함박웃음을 짓는 모습? 찍고 싶은 장면을 미리 떠올려 보면 더 나은 사진이 나오고, 분명 실력도 는다.

4. 또한 즉흥적으로!

기억하자. 계획은 언제든 바꿀 수 있다. 한 가지 생각이 발목을 잡고 늘어진다면, 밀어붙이자! "말도 안 된다는 건 아는데요, 이런 건 어때요?"라는 말을 한 뒤에 찍은 사진이 때로는 가장 기억에 남는 작품이 된다.

말할 때는 이렇게! : 프로처럼 보이게 하는 커닝 페이퍼

제대로 보기

말: "모델 눈이 정말 훌륭한데요."

뜻: 무엇이 사진발을 잘 받고 멋지게 나올 수 있는지를 이해하고 있다.

자신에게 주는 의미 : 1장에서 자신이 본
것을 기억해 '관찰 목록'을 작성하던 방식
처럼, 주위를 관찰하면서 제대로 보는 힘이
발달하고 있다.

선택하기

말 : "지금 사진을 고르고 있어요."

뜻 : 촬영한 것 중에서 가장 훌륭한 사진 고르기. 촬
영한 뒤에 사진작가가 괜찮은 사진들을 1차로 뽑
고, 패션 기자가 그중에서 더 추려 낸다.

자신에게 주는 의미 : 여러분도 사진을 골라낸다.
초점이 안 맞은 사진을 걸러 내거나, 모두가 눈 크
게 뜨고 쳐다볼 사진을 집어낸다.

책

말 : "우아, 사진집이 정말 멋지네요."

뜻 : 가장 잘 찍은 사진만 골라 놓은 사진작가의 포
트폴리오.

자신에게 주는 의미 : 여러분도 자기만의 책을 만
들 수 있다. 온라인상에서 블로그 형식으로 담거
나, 가장 좋아하는 사진만 인화해서 앨범에 넣을
수 있다.

깜짝 정보

패션 사진의 변화

패션 촬영 기법은 패션이 변화하는 속도만큼이나
빠르게 바뀐다! 꾸준히 이뤄지는 변화 중 하나는
격식을 따지던 것에서 점점 더 편안한 스타일로
이동하고 있다는 점이다.

호르스트 P. 호르스트 Horst P. Horst
정교한 연출의 거장

1900년대 후반에 호르스트는 화면이 멈춘 듯
정교하게 연출된 사진을 촬영했다. 숄에 달린 레이스나
코르셋에 달린 리본 등 주로 의상에 초점을 맞춘 흑백
사진이었다.

리처드 애버던 Richard Avedon
역동적인 움직임을 담다

1940년대에 애버던은 사진 속에 에너지와 즉흥성을
선보였다. 애버던의 모델은 웃고, 뛰어오르고, 춤까지
췄다!

가랑스 도레 Garance Doré
길거리 스타일

2000년대에 도레는 날마다 길거리에서 스타일 넘치는
사람들의 사진을 찍어, 좀 더 여유롭고 편안한 사진의
시대를 열었다.

스타일리스트 파헤치기

여러분은 이미 스타일리스트가 되는 방법을 깨우쳤다. 벌써 특별 고객까지 한 명 생겼다. 바로 자신이다!

아침마다 뭘 입을지 갈등하는 것은 전문 스타일리스트가 일하면서 하는 고민과 똑같다. 파란 셔츠를 입을까, 노란 셔츠를 입을까? 벨트를 맬까 말까? 스타일리스트는 좀 더 범위가 넓고 다른 사람의 스타일을 고민한다는 점이 다를 뿐이다. 스타일리스트는 크게 다음과 같은 세 가지 일에 몰두한다.

1. 옷 구하기

스타일리스트는 사진 촬영에 알맞은 옷을 살피며 윈도쇼핑으로 많은 시간을 보낸다. 디자이너의 의상실을 찾아가고, 의상 대여점 목록을 만들고, 옷 가게 주인과 관계를 맺는다. 그렇게 하다 보면 보라색 신발이나, 18세기의 가발처럼 찾기 힘든 소품이 필요할 때 누구한테 전화하면 될지 머릿속에 훤히 그려진다.

2. 촬영장에서

스타일리스트는 사진 촬영할 때 말고도, 영화나 텔레비전 프로그램에 출연하는 배우들의 옷도 챙긴다. 이때는 '의상 감독'이라고도 불리는데, 맡은 임무는 똑같다. 이야기 흐름에 맞추기 위해 모든 의상을 세심하게 골라내야 한다.

시트콤 배우든, 독립 영화 주인공이든 스타일리스트는 장면에 꼭 맞는 의상을 준비한다.

3. 스타와 일하기

연예인들이 상황에 맞게 완벽하게 차려입은 모습을 보면 신기하지 않은가? 우리는 유명인이 셔츠에 얼룩을 묻히고 나오는 모습을 본 적이 없다. 당연하다! 연예인들은 멋진 스타일을 만들어 주는 전문가를 팀으로 거느리기 때문이다. 그중에 '개인 스타일리스트'는 연예인이 참석하는 파티나 영화 시사회, 공연 때 입고 걸칠 모든 것을 준비해 준다.

완벽을 뒷받침하는 것

서점에 가면 《엘르》나 《보그》 같은 잡지에 크게 실린 사진을 훑어보자. 더없이 완벽해 보이는 사진 또한 패션계를 이끌어 가는 비법에 속한다. 이러한 사진은 수 많은 조명과 몇 시간이고 공들인 헤어와 메이크업에서 탄생한다.

완벽 따로 현실 따로

'완벽함'이란 아름다운 사진을 찍기 위한 환상일 뿐, 실재하지 않는다. 패션 이미지를 찾아 헤맬 때, 패션과 연관 지어 자신을 돌아볼 때, 자신 또한 완벽해야 한다는 생각은 버리자.

화려함을 뒷받침하는 꼼꼼함

스타일리스트가 꽤 화려한 직업으로 보이겠지만, 사실은 하나부터 열까지 모든 걸 세세하게 살피는 게 일이다. 어떤 일이 생길 때를 대비해서 만반의 준비를 갖추어야 한다.

> 66 저는 언제나 조심하지 않아서 망쳐 버리는 순간을 떠올려요. 이를테면 의상이 든 가방에 펜을 집어넣는 바람에 수천 달러짜리 디자이너의 작품을 망가뜨리는 상황을요. 그러면서 무슨 일이든 최악의 시나리오가 펼쳐지지 않도록 늘 신경 쓰죠. 99

— 에린 스탠리
스타일리스트

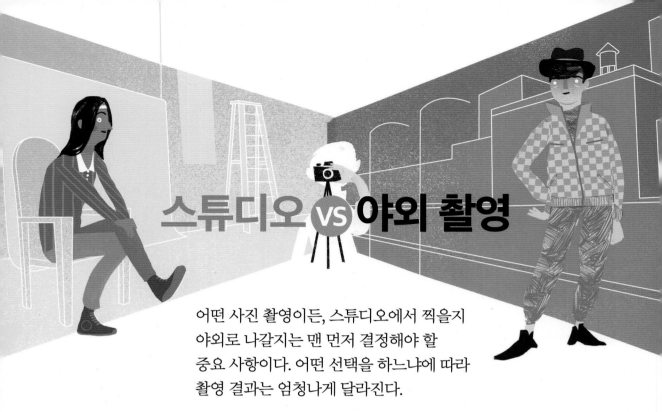

스튜디오 VS 야외 촬영

어떤 사진 촬영이든, 스튜디오에서 찍을지 야외로 나갈지는 맨 먼저 결정해야 할 중요 사항이다. 어떤 선택을 하느냐에 따라 촬영 결과는 엄청나게 달라진다.

1. 스튜디오 촬영

사진작가의 스튜디오에서 촬영하면, 높은 천장, 흰색 벽, 자연광이 쏟아져 들어오는 커다란 창 등 미리 생각해 둔 배경에서 찍을 수 있다. 얼마나 멋진가! 화려하진 않을 것 같다고? 수많은 카메라와 컴퓨터 장비, 와이어, 조명, 화면이 곳곳에 설치되어어서 활용되기를 기다리고 있다. 발 조심!

왜 스튜디오에서? 촬영 환경을 마음대로 조절하고 싶을 때, 잡지사는 스튜디오 촬영을 선택한다. 더 부드러운 광경을 원하면 조명을 줄이고, 활기를 불어넣고 싶을 때는 음악을 틀 수 있다! 또 소파, 빵 같은 소품이나 강아지를 활용하여 원하는 배경을 정확히 만들어 낼 수 있다. 특히 중요한 표지 사진은 스튜디오에서 촬영하며, 완벽한 결과물이 나올 때까지 오랜 시간 공을 들인다.

2. 야외 촬영

스튜디오에서 찍는 게 아니면 어디든 야외 촬영이다. 이국적인 장소, 공원, 공연장, 심지어 누군가의 부엌이어도 좋다. 아이디어를 내 보자!

왜 야외에서? 야외 촬영은 스튜디오 촬영보다 훨씬 복잡하다. 촬영 장비를 일일이 챙겨 가야 하고, 장소마다 제한된 시간이 있다. 게다가 빛이나 날씨처럼 우리가 손쓸 수 없는 문제도 발생한다. 이런 위험 부담이 있긴 해도, 야외 촬영은 평범한 사진을 "우아!" 소리 나게 바꿀 수 있다.

감탄이 저절로 나오는 지점

그렇다면 정확히 무엇이 "우아!" 하는 탄성을 불러올까? 나는 굉장히 감탄한 사진으로, 사진작가 아서 엘고트Arthur Elgort가 스코틀랜드에서 찍은 사진들을 손꼽는다. 슈퍼 모델 린다 에반젤리스타Linda Evangelista가 격자무늬 의상을 입고 스코틀랜드 저택에서 찍은 사진인데, 모델이 젊은 무용수와 춤추는 모습도 있고, 짙푸른 풀밭에서 백파이프 연주자와 함께하는 모습도 있다. 보는 순간 "우아!" 하는 감탄사가 절로 나온다. 스튜디오 촬영으로는 절대 얻을 수 없는 장면을 보여 주었다. 위험 부담을 안고 고생한 보람이 철철 넘치는 사진이었다!

결정, 또 결정

어디서 찍을지 정했다면, 이런 질문을 던질 차례. 어떤 사진으로 찍을까?

컬러 사진? 흑백 사진?

만약 튤립이 가득한 정원에서 여름 원피스를 찍을 거라면, 컬러 사진이 제격이다. 흑백은 서늘하고 우울한 느낌을 더한다.

디지털 사진? 필름 사진?

디지털 사진기로는 초고속으로 사진 수천 장을 찍을 수 있고, 결과물도 산뜻하고 선명하게 나온다. 하지만 필름 사진에는 필름만의 특색이 있다. 디지털 파일로 듣는 음색과 옛날 레코드판에서 치직거리는 따뜻한 음색의 차이처럼 말이다!

패션 화보? 창작물?

패션 화보는 사진이 실릴 잡지사의 지시를 받는다. 창작물은 자신의 실력을 보여 줄 수 있는 자료집인 포트폴리오에 싣는 사진이다. 사진작가, 스타일리스트, 헤어와 메이크업 아티스트는 창작물을 함께 만들어 가며 어느 범주까지 해낼 수 있는지를 보여 주고 싶어 한다. 이들은 공동 작업으로 창의적인 결과물을 만들고, 각자 포트폴리오의 지평을 넓혀 간다. 창작물 작업을 할 때는 저마다 창의력을 마음껏 발휘하고 새로운 아이디어를 뿜어 낼 수 있다.

내 손으로
촬 영 하 기

가장 황홀한 순간이 왔다. 직접 촬영해 보기! 얼마나 큰판을 벌일지, 아니면 소박하게 찍을지는 온전히 여러분 손에 달렸다. 다음 단계를 참고하면 목표 지점으로 직행하는 데 도움이 될 것이다.

1단계
브레인스토밍

어떤 사진이 나오길 바라는가? 무엇에서 영감을 받는가? 실내와 실외 중 어디서 촬영하고 싶은가? 반반씩? 어떤 분위기를 담고 싶은가? 행복하고 낙관적인 분위기? 또는 엄숙한 분위기?

2단계
팀 꾸리기

친구, 형제자매, 이웃까지 모두 끌어 모아 누가 무슨 일에 관심이 있는지 알아본다. 사진작가, 스타일리스트, 헤어와 메이크업 아티스트 등 역할을 맡을 팀원을 정한다! 처음에는 여러분이 두 사람 몫을 하거나 여러 가지 일을 해야 할지도 모른다. 자신이 어떤 일을 가장 좋아하는지 발견하고 배울 수 있는 기회다.

3단계
창의력 발휘하기

진짜 창의적일 것. 촬영하기에 좋은 '의상'을 찾아 옷장을 모조리 뒤진다. 저렴한 소품이 있는지 세일하는 가게에 들러 본다. 언니에게 화장품을 빌릴 기막힌 방법을 찾아보자.

4단계
자잘한 부분 챙기기

집 지하 창고에서 작업할 예정이라면 먼저 부모님의
허락을 받도록 한다. 잊지 말고 간식거리를 준비하자.
머리 굴릴 때 먹을거리는 필수다! 주머니 사정이
괜찮다면 촬영장에 달콤한 디저트 뷔페를 내놓을 수도
있겠지만, 이제 시작하는 단계이니 가볍게 준비하자.
과일과 초콜릿, 물만 넉넉히 준비해도 다 함께 에너지를
충전하기에 충분하다.

5단계
사진 목록 작성하기

찍고 싶은 사진을 원하는 순서대로 번호를 붙여 쭉
적는다. 사진 목록을 작성하면 자신이 담고 싶은
이야기가 또렷해지고, 촬영에 속도가 붙고 원활히
진행된다. 목록 작성은 늘 정답이다!

6단계
부딪치기!

결코 100퍼센트 완벽하게 준비할 수는 없다. 그러니 숨을
깊이 들이쉬고 나서, 밀고 나아간다. 일을 즐기고,
팀원에게 인내심을 가지자. 몇 번 실수해도 괜찮다. 서로
배우는 게 더 많아진다.

첫 촬영이 어땠나?

재미있었나? 자, 다음 촬영을 계획하자! 여러분의
첫 촬영이 훌륭했기를 바란다. 하지만 더욱더 발전
하고 배워 가기에 가장 좋은 방법은 멈추지 않는
것이다.

촬영장에 흐를 음악 목록

음악을 잊지 말자. 좋은 음악이 흐르면 지치기 시
작할 무렵 기운을 북돋아 줘 작업을 이어 나갈 수
있다. 다음 세 곡은 내가 촬영 현장에서 주로 듣는
노래다.

영국 펑크 록 그룹 클래시, 〈히츠빌 유케이Hitsville UK〉
미국 팝 가수 마돈나, 〈겟 인투 더 그루브Get into the Groove〉
영국 인디 록 그룹 킬스, 〈사워 체리Sour Cherry〉

패션
잡지 속으로

잡지는 패션과 관련된 놀랍고
멋진 사진을 실을 책임이 있다.

패션 잡지 기자는 디자이너를 소개하는 기사를 쓰고, 패션쇼에 참석하고, 디자이너의 의상을 선보이기 위해 화려한 사진을 찍는다. 《보그》나 《엘르》처럼 큰 잡지에 소개되면 디자이너 경력이 껑충 뛰어오른다. 패션 잡지에서 일하는 건 신나고, 잡지 기자는 꽤 영향력이 있는 직업 같다고? 맞다!
하지만 잡지사에서 정직원으로 일할 때까지 몇 년이 걸릴지 모른다. 그래도 세부 사항을 알아 둬서 나쁠 건 없다. 그 모든 잡지가 어떤 과정을 거쳐 판매대에 오르는지 살펴보자.

기사와 사진
패션 잡지는 두 부서로 나뉜다. 기사를 쓰는 편집 팀과 사진을 다루는 디자인 팀이다.
이들에 대해 더 알아보자!

1. 편집 팀 : 편집 팀에는 기자가 있다. 기자는 무슨 일을 할까? 기자는 잡지에 실을 모든 기사를 책임진다. 기사를 쓰고, 프리랜서 작가(잡지사에 소속되지 않은 채 자유롭게 일하는 작가)에게 원고를 의뢰한다. 원고가 들어오면 잘못된 부분을 수정하거나 읽기 편하게 문장을 고친다. 사진 촬영을 할 때는 디자인 팀과 사진작가와 스타일리스트와 함께 일하며 촬영 방향을 정한다.

2. 디자인 팀 : 잡지 전반을 책임지는 아트디렉터가 디자인 팀을 지휘한다. 아트디렉터는 그래픽 디자이너에게 방향을 제시한다. 그러면 그래픽 디자이너가 기사와 사진에 맞게 잡지를 디자인한다. 디자인 팀은 말 그대로 한 페이지 한 페이지를 어떻게 꾸밀지 정한다. 기사는 어느 자리에 배치할지, 사진은 얼마만한 크기로 할지, 어떤 색을 쓰면 좋을지 등을 말이다. 잡지를 넘기면서 "이야!" 하는 감탄사가 나온다면 디자인 팀에게 감사하자!

함께 만든다!

잡지 기자라서 가장 좋다고 생각하는 부분은? 굉장한 결과물을 내놓기 위해 여럿이 함께 모여 짜릿한 일을 한다는 점이다! 물론, 쉽지 않은 일이다. 저마다 의견이 다르고, 의견이 늘 맞춰지는 것도 아니다. 그럼에도 수많은 의견 중에 최고가 가려지는 순간을 맞이하면 정말 보람차다. 여러분도 이와 비슷한 순간을 경험해 본 적이 있을 것이다. 국어 시간에 친구들과 모둠을 꾸려 함께 과제 발표를 멋지게 해냈을 때, 또는 내가 속한 축구팀이 경기에서 이겼을 때, 얼마나 기뻤는가!

깊이가 없다는 편견을 버려

패션에 관한 글은 때때로 깊이가 없다거나 시시한 글로 취급된다. 패션 기사나 패션 관련 글에 관심이 간다고 부끄러워하지 말자.

❝패션 기사도, 여느 기사와 똑같아요. 글을 다듬고 꾸미는 능력과 지성, 유머를 갖춰야 하지요.❞

— 나탈리 앳킨슨
캐나다 《내셔널 포스트》
예술 담당 기자

내 인생 최고의 작업 순간들

나는 잡지사에서 일하는 동안,
운 좋게도 몇 번이나 굉장히 멋진 촬영
현장에 있었다. 다음은 1위, 2위, 3위를
차지하는 기억들이다.

첫 번째 촬영 현장

대학을 갓 졸업하고 《더 룩The Look》이라는 패션 잡
지에 처음으로 일자리를 얻었다. 내가 함께했던 첫
번째 촬영 현장에서는 큰판이 벌어지고 있었다. 모
델 한 명이 하루 동안 카페, 미술관, 경매장 등 장소
를 여섯 번 바꾸며 촬영해야 했다. 맙소사! 나는 뭐
가 뭔지 하나도 모르는 초짜여서 아무 도움도 되지
않았다. 모든 사람의 조수 역할이 내 일이었다. 스
타일리스트는 드레스를 다려 달라고 부탁했다. 그
런데 나는 스팀다리미 전원을 어떻게 켜야 하는지

몰랐고, 창피해서 물어보지도 못했다. 편집장은 점
심을 주문해 달라고 했다. 나는 열 사람이 먹을 몫
으로 피자와 샐러드를 어찌어찌 주문했다. 내가 있
었음에도 다행히 촬영은 순조롭게 진행되었고, 나
는 묵묵히 맡은 일을 해냈다. 그때의 경험에서 나
는 목소리를 내는 게 얼마나 중요한지를 깨달았다.
피자 가게로 뛰어가 미친 듯이 조각 피자를 싹쓸이
해 오는 바보보다는 질문하는 바보가 훨씬 낫기 때
문이다!

거창한 촬영 현장

캐나다 토론토에서 발행되는 《패션FASHION》 잡지가 30주년 특별판을 발행하던 시기에, 나는 운 좋게도 그 회사에서 일하고 있었다. 30주년을 축하하기 위해 우리 팀은 중요한 촬영을 계획했다. 오랜 세월에 걸쳐 《패션》에 나왔던 모델 이야기에 20쪽을 할애하기로 했다. 사진과 글을 채울 사람이 바로 나였다. 다시 말해, 스튜디오에 눌러앉아 현장과 선수들(모델, 스타일리스트, 사진작가, 헤어와 메이크업 아티스트, 패션 기자)이 마법을 이뤄 내는 과정을 관찰해야 했다. 벽을 따라 줄지어 걸린 의상, 싱싱한 과일만 동그마니 놓인 커다란 식탁 등 스튜디오는 마치 영화 촬영장 같았다. 스타일리스트는 입에 옷핀을 물고 의상을 손봤다. 모델은 립스틱이 지워지지 않도록 물병에 빨대를 꽂고 마셨다. 결코 잊을 수 없는 황홀한 광경이었다.

소박한 촬영 현장

잡지에 실을 사진을 촬영하는 것보다 짜릿하면서 겁나는 일은 없다. 《하들리》를 함께 시작한 젠과 나는 첫 번째 촬영 때 하나부터 열까지 손수 다 준비해야 했다. 장소는 곧 문을 열 친구네 카페. 사진작가를 비롯해 헤어와 메이크업 아티스트 또한 친구들이 맡아 주었다. 고맙게도 다들 토요일 오후 시간을 우리에게 내주었다. 모델은 전문 모델이 아니라, 우리가 빈티지 가게에서 점찍은 사랑스러운 고등학생이었다. 젠과 나는 스타일리스트, 패션 기자, DJ, 그 밖에 필요한 역할을 닥치는 대로 다 했다. 우리는 바나나 시나몬 머핀을 굽고, 집에서 가져온 책을 소품으로 쓰고, 짬짬이 테이블 축구 게임을 즐겼다. 촬영 현장이 그토록 재미있을 수 있다는 사실을 새삼 깨달았다. 모든 촬영장이 반드시 거창할 필요는 없다. 그러니 여러분도 기죽지 말고 하고 싶은 대로 하기를!

CHAPTER 6

세상에 내놓기

디자인 선택하기, 완료! 의상 만들기, 완료! 패션쇼 열기, 완료!
에휴, 아직도 멀었나? 끝이 보인다! 이제 세상에 내놓을 시간이다!

사람들이 입고 다니는 옷이 여러분의 스케치북에서 시작된 디자인이라면 얼마나 멋질지 상상해 보자. 이제 그 디자인이 파리, 도쿄를 넘어 싱가포르에까지 퍼졌다면? 자신이 만든 창작물을 되도록 많은 사람이 입고 쓰기를 누구나 바랄 것이다.

그런데 그런 경지에는 어떻게 다다를까? 패션 사업에는 주요 3단계가 있다. 브랜딩branding(브랜드명 정하기), 프로모션promotion(소문내기), 판매selling(자신이 만든 옷을 가게에 들여 넣기)다. 여러분이 만든 디자인만큼이나 독창적인 사업 방법으로 뭐가 있을까? 도전 정신을 가지고, 크게 생각하자!

캐나다의 패션 디자이너인 리타 리프헤버Rita Liefhebber는 뒤에 커다란 짐칸이 달린 트럭을 빌려 짐칸을 깨끗이 치우고, 자신이 만든 신상품으로 채웠다. 리타는 뉴욕 패션 위크 동안 트럭을 몰고 다니며, 기자들을 짐칸으로 초대해 자신이 디자인한 의상을 보여 주었다. 독창적인 디자인은 사람들 입에 오르내렸고, 리타는 팬이 많이 생겼다!

브랜딩과 프로모션을 잘하는 비결은, 브랜딩과 프로모션 또한 여러분이 만드는 또 하나의 신상품이라고 생각하는 거다. 자신이 굳게 믿는 바를 세상에 퍼뜨리면 어떻게 될까? 다른 사람도 여러분의 말을 믿을 것이다! 블로그 작가나 가게 주인의 눈에 띄면 여러분의 메시지를 사람들에게 전달하는 데 도움이 된다.

이제 해 보자!

나는 누구인가?

브랜드명은 이름 그 이상이다. 대중에게
여러분의 정체성을 드러내는 것이다.
사람들이 여러분의 브랜드명을 듣고 딱
떠오르는 게 있어야 한다. 캘빈 클라인 Calvin Klein
하면 어떤 스타일에도 어울리는 디자인인
'미니멀 minimal' 스타일이 떠오르고,
맥도널드 하면 '빅맥'이 떠오르는 것과 똑같다!

1단계
정의 내리기

이제 여러분의 브랜드명과 무엇을 연결 짓고 싶은지 결정해야 한다. 자신의
패션을 정의할 단어를 죽 적어 보자. 우아한가? 추상적인 느낌인가?
로큰롤 rock'n'roll 같은 느낌인가? 하늘거리는 느낌인가? 아기자기한 느낌을
주나? 단순 간결한가? 브랜드명 목록을 가까이 지니고 다니자. 앞으로 여러분이
펼칠 전반적인 브랜드 이미지를 갖추는 데 도움을 줄 것이다.

2단계
내 이름 붙이기

설거지를 할 때나 개를 산책시킬 때나 브랜드명 짓기에 온 정신이 팔려서
고민이라면, 재미난 방법이 있다. 디자이너들이 흔히 하는 것처럼 자기
이름을 브랜드명으로 내세우는 거다. 하지만 그렇게 할지 말지는 여러분
마음이다! 창의력을 발휘해 보자. 팝 가수 그웬 스테파니 Gwen Stefani의 패션
브랜드명은 L.A.M.B.이다. 자신의 첫 번째 솔로 앨범인 '사랑, 천사, 음악,
아기 Love, Angel, Music, Baby'를 기념해 첫머리 글자를 따서 지었다.

잠깐! : 자신이 선택한 이름이 진짜 좋은지 확인하자! 남성 듀오 디자이너인 잭 매컬로와
라자로 에르난데스는 각자의 어머니 이름을 따서 프로엔자 스쿨러 Proenza Schouler라는
브랜드명을 지었는데, 나중에 크게 후회했다. 이름이 길고 철자도 까다롭기 때문이다!

3단계
로고 준비하기

그다음은 로고 디자인하기! 이미 존재하는 수많은 로고들을 참조하며 영감을 받자. 패션 라벨은 물론이고, 밴드나 잡지 이름, 책 제목에서도 힌트를 얻자. 이어서 브랜드명을 컴퓨터에서 쳐 보고 서체를 바꿔 보자. 서체가 바뀔 때마다 어떤 느낌이 드는가? 어떤 서체가 여러분이 목록에 적어 둔 단어를 돋보이게 하는가? 그래픽 디자이너에게 부탁해서 완전히 독특하고 여러분에게 어울리는 서체를 만들어 낼 수도 있다. 하지만 위와 같은 방식으로 손수 해 봐도, 어떤 방향으로 잡을지 감이 온다.

보너스 단계
분야 넓히기

디자이너가 브랜드를 하나 세우고 활동을 하다 보면 여기에 무언가를 더 보태고 싶어진다. 구두, 선글라스, 향수, 그 밖에 다른 것까지 디자인하길 바란다! 하지만 아직 그렇게 곁길로 뻗어 나가지 않아도 된다. 그렇다 해도 큰 꿈을 그려서 나쁠 건 없다! 당장 가지를 뻗어 나갈 방법을 생각해 볼 수도 있다.

메시지 전하기

의상 제작부터 브랜드명을 결정하고 로고를 만들기까지, 패션의 모든 요소에는 일관성이 있어야 한다. 왜냐고? 여러분이 이미 만든 스타일에서 방향을 핵 틀면 사람들은 혼란스러워한다. 격식 있는 자리에서 입는 드레스에 귀엽게 만든 기린 로고를 붙일 수는 없는 노릇이다. 스케이트 신발에 물 흐르는 듯 나긋나긋한 손 글씨를 로고로 새기지 않듯이 말이다. 꼭 어떤 법칙을 따라야 한다는 뜻은 아니다! 다만, 브랜드명은 여러분이 디자인으로 전달하려는 메시지를 강조해야 한다는 점을 잊지 말자.

온라인에 접속하기

옛 스타일로 룩북 만들기

룩북*lookbook*은 여러분의 의상을 슬라이드처럼 감상하도록 만든 카탈로그다. 패션쇼처럼 사진마다 모델이 여러분의 작품을 입고 옷맵시를 선보인다. 디자이너들은 사람들의 시선이 곧장 옷에 가도록 모델 한 명만으로 촬영하거나, 배경을 흰색으로 처리하고 다른 효과 없이 실제 그대로 찍는다. 이런 방식을 공식처럼 따라도 되고, 배경에 살짝 신경 써도 좋다. 여러분 마음이다!

음악 밴드나 영화 정보는 어디서 빠르게 찾을 수 있을까? 인터넷이다!

사람들도 여러분의 패션 브랜드를 인터넷에서 찾을 것이다. 따라서 사람들이 여러분을 발견할 수 있도록 준비해야 한다. 더구나 새로운 기술 덕분에 더 쉽고, 빠르고, 값싸게 여러분의 이름을 드러낼 수 있다!

패션의 중심

먼저 웹 사이트를 열자. 여러분의 패션 브랜드를 짤막하게 사진으로 보여 준다. 패션 사업을 언제부터 시작했는지, 자신의 브랜드에 대한 기본적인 정보를 더한다. 그런 다음, 여러분의 옷을 사이트에 자랑할 방법을 생각해 보자. 가장 재미있는 지점이다!

신세대답게 비디오 촬영하기

패션 비디오는 갈수록 인기를 모으는 추세다. 만드는 재미가 있기 때문이다. 브랜드 스타일을 제대로 포착해서, 사람들이 '아, 저 바지 입고 싶다!'라고 생각하게 만든다. 비디오 촬영 과정 또한 사진 촬영과 같다. 어떻게 찍을지 생각하고, 팀을 짜고, 촬영하는 것이다! 파스텔 색감의 원피스 차림으로 저녁 해를 배경으로 공원에서 차를 마시며 피크닉을 즐기는 풍경도 좋다. 또는 시내에서 강철로 만든 고층 건물에 둘러싸인 청바지 패션은 어떨까? 어떻게 찍을지, 방법은 무궁무진하다!

비디오 촬영은 두 가지 면에서 사진 촬영과 다르다.

1. 음악

효과를 최대로 높이는 데 필수! 전문가의 곡을 사용하려면 음반 회사의 허락을 받아야 한다. 영상을 친구한테만 보여 준다면 허락을 받지 않고 사용해도 되지만, 인터넷에 올려 많은 사람이 보게 하려면 허락을 받고 사용료를 지불해야 한다.

2. 편집

편집 프로그램은 무료로 다운로드할 수 있다. 장면에 맞추어 음악을 넣고, 마지막 엔딩 크레디트에 앞에서 보여 준 모든 의상을 노출할 여유분을 남겨 둔다.

이제 비디오를 퍼뜨리자! 여러분의 사이트와 유튜브나 페이스북에 올리고, 조회 수가 올라가기를 기다리자!

퍼지는 건 삽시간이다

요즘 인터넷에서는 모든 것이 연결된다. 페이스북과 트위터 같은 소셜 미디어에 접속하면 연결 범위가 넓어진다. 다음 패션쇼 일정과, 패션 촬영장 뒷이야기를 담은 사진을 올리자. 한꺼번에 많은 곳에 정신 쏟지 말자. 소셜 미디어는 여러분이 사이트 한두 곳에 충분히 시간을 쏟고 관리를 잘할 때 제 역할을 가장 잘해 낸다. 그리고 인터넷에 뭔가를 시작할 때는 부모님께 허락을 받자.

문은 활짝 열렸다

블로그와 소셜 미디어가 발달해서 뭐가 좋아졌을까? 세계를 무대 삼아 패션을 주제로 나누는 대화에 누구든 참여할 길이 열렸다는 점이다.

❝인터넷이 없던 시절, 패션은 제한적이었어요. 지금은 10대까지도 포함해서, 블로거든 디자이너든 누구나 자신의 목소리를 쉽게 공유하죠. 입구에서 사람들을 막던 괴물 석상은 존재하지 않아요. 패션계에 독창적인 사람들이 발을 들여놓을 여지가 많아졌다는 뜻이에요.❞

— 켈리 쿠트론
패션 홍보 전문가

나만의 개성을 드러내고, 숨은 팬을 만나는
패션 블로그

블로그는 잠재된 팬을 만나는 또 다른 방법이다. 블로그는 웹 사이트보다는 훨씬 개인적이어서, 자신의 개성을 눈부시게 빛낼 수 있다! 디자이너, 사진작가, 그 밖의 여러 전문가들이 없어도 패션 관련 블로그를 만들 수 있다는 점이 최고의 강점이다. 블로그는 모두를 위한 것이니까.

수백만 가운데 하나

물론 누구나 블로그부터 시작하기 때문에 눈에 띄기 쉽지 않다. 어떻게 하면 독특한 블로그를 만들까? 패션에서 영감을 받은 짤막한 시를 올리거나, 오로지 패션 잡지 비평만을 실을 수도 있다. 어떤 성격의 블로그를 만들든, 쓰고 기록하는 글 솜씨 키우기가 중요한 출발점이다. 비문은 쓰지 말고, 맞춤법에 맞게 쓰자. 그리고 가장 중요한 점은 패션 저널리스트처럼 생각하기! 여러분한테는 이미 타고난 끼가 있다. 그 끼를 잘 키우자!

패션 블로거 되기
짧지만 알찬 속성 특강

1. 관심 분야 파고들기

가장 관심 가는 분야가 무엇인지를 파악하자. 패션 사진 촬영이 좋은가? 길거리 스타일이 마음에 드나? 코코 샤넬 같은 디자이너한테 반했나? 정답은 없다. 하지만 자신이 무엇을 좋아하는지를 발견하자. 그러면 블로그가 중점적으로 다루는 게 무엇인지 방문자가 이해하기 쉬워진다. 또 여러분 스스로 관점의 깊이를 더하는 데도 도움이 될 것이다.

2. 앞서 가기

최고의 패션 작가는 자신만의 생각과 의견이 있다. 트렌드를 읽고, 다른 사람들도 함께할 수 있도록 대화를 시작한다. 조사를 하면 할수록, 패션계의 흐름을 더 많이 알아차릴 것이다. 최근 패션쇼에서 표범 무늬가 두드러지게 나타나거나, 갑자기 학교 곳곳에서 격자무늬 셔츠가 눈에 띌 수 있다. 다른 사람이 언급할 때까지 기다리지 말자. 재능과 트렌드를 빨리 알아채는 능력은 늘 여러분을 돋보이게 해 줄 것이다.

잠깐! : 블로그를 시작하기 전에 부모님께도 알리자. 부모님이 최고의 블로그 방문자일 필요는 없지만, 여러분이 인터넷에서 공개적으로 벌이는 모든 활동을 부모님만 모르게 하지는 말자. 알다시피, 안전이 최우선이다!

3. 늘 호기심 갖기

패션을 처음부터 새로 배운다고 생각하자. 겁먹지 말고 컴퓨터 앞에서 일어나 이웃을 만나러 가자. 동네에서 새로운 빈티지 가게를 발견했다면 들어가 보자. 언제부터 가게를 시작했는지 궁금하다면, 물어보자! 처음에는 쑥스럽더라도 말이다. 어려우면 어려울수록, 애쓴 보람은 따라오기 마련이다. 사람들과 나누는 이야기 속에서 얻는 배움은 크다. 많은 사람들이 자신의 이야기와 새로운 상품에 관해 즐겁게 이야기 나눌 것이다.

좋은 사진은 용기로 건진다

뭔가를 알아내거나 사진을 찍기 위해서는 직접 몸을 던져야 할 때도 있다. 토미 톤이 그랬다. '잭앤질JAK & JIL'이라는 이름의 블로그를 시작한 토미 톤은 파리 패션 위크 때 카메라를 들고 거리로 나가 패션 사진을 찍었다.

> ❝ 저는 모여 있는 사람들, 기자, 모델 사진을 찍어요. 얼마나 겁나는 일인지 몰라요. 엄청나게 화려한 사람들 속에서 저는 완전 꺼벙한 녀석이니까요. 그래도 넋이 나갈 정도로 신나죠. ❞

— 토미 톤
사진작가
블로그 jakandjil.com

사고팔기

옷 가게에 가면 매장 안을 한번 쭉 둘러보자. 여러 사람이 하는 일이 신기하게 느껴질지 모른다. 계산대 뒤에는 점원이 있고, 손님을 도와주는 직원도 있다. 평범한 광경이다. 하지만 그 이면에는 겉으로 드러나지 않는 광경이 있다. 디자이너의 작업실에서 가게까지, 옷이 이동하는 여정 말이다.

A 디자이너가 작업실에서 옷을 디자인한다.

B 패션쇼에서 완성품을 선보인다. 관람객 중에는 기자, 블로거도 있지만, 백화점이나 일반 매장에서 온 바이어도 있다. 바이어는 디자이너의 옷을 사서 자기 매장에서 파는 사람이다.

C 바이어는 미리 약속을 잡고 디자이너의 의상실로 간다. 옷을 꼼꼼히 살펴본 뒤 매장을 대표하여 옷을 주문한다.

D 옷이 배송된다.

E 매장의 책임자는 진열창 디스플레이를 맡아 어디에 옷을 진열해야 분위기가 살지, 어떤 이야기로 풀어낼지 고민한다. 디스플레이는 특정 계획과 목적에 따라 상품을 진열하는 것을 뜻한다.

F 이제 매장 관리자가 나설 차례다. 옷을 매장 어느 곳에 놓으면 잘 팔릴지를 고민한다!

G 손님이 가게로 들어와 옷을 한번 쳐다보고 말한다. "어머, 이건 완전 내 스타일이야." 옷의 여행 끝!

유혹의 기술

왜 어떤 진열창은 바로 지나치면서 어떤 진열창 앞에서는 걸음을 멈추고 빤히 쳐다볼까? 훌륭한 디스플레이는 사람들의 상상력에 불꽃을 피운다.

❝ 진열창 디스플레이는 마법 같아요. 사람들에게 기쁨과 호기심을 전달하죠. 진열창 옷을 보는 데서 시작하지만 마음은 곧 다른 곳으로 이동해요. 디스플레이는 자기도 모르게 끌리고 설레는 분위기를 창조하는 일이에요. **❞**

— 존 게르하르트
쇼윈도 장식가 대회 수상자

트렁크 쇼 열기

언젠가 여러분의 옷이 백화점의 진열창에 걸릴지도 모른다(굳게 믿자!). 하지만 이제 걸음마 단계라면, 자신의 옷을 팔기에 트렁크 쇼가 제격이다. 트렁크 쇼는 집으로 친구들을 초대해서 여러분이 디자인한 옷을 선보이고 (부디 사 주길 기대하며) 파격 세일 가격으로 판매하는 거다. 다른 디자이너 친구들과 함께 판매해 보는 건 어떨까? 더욱 즐거울 것이다!

패션,
발견하는 자의 것

지금까지 내가 패션계에서 배운 것을 모조리 풀어 놓았다! 신나는 건 언제나, 늘, 배울 거리는 널려 있다는 사실. 뭔가 하고 싶어서 몸이 근질근질하다면, 이 책을 계속 읽자! 미래의 디자이너, 사진작가, 스타일리스트, 기자(그리고 인턴!)로 가는 길을 각각 적어 놓았다. 여러분이 다음 단계로 넘어가는 데 도움이 될 것이다. 하지만 앞에서 읽은 내용을 차분히 곱씹고 싶다면, 그 마음도 이해한다.

나도 10대 때 한바탕 패션에 휩쓸렸다가, 패션과 잠시 담을 쌓고 음악, 영화, 책에 빠져 지낸 적이 있다. 5년쯤 뒤, 펑크 록 가수 패티 스미스Patti Smith, 영화감독 우디 앨런Woody Allen, 소설가 스콧 피츠제럴드F. Scott Fitzgerald를 새롭게 만나고 패션으로 다시 돌아왔을 때, 다른 분야에서 얻은 지식 덕분에 패션이 더욱 깊이 이해되었다. 여러분이 할 수 있겠다는 마음이 들 때까지, 패션은 늘 여러분을 기다려 줄 것이다. 여러분이 세상에 무엇을 가져다줄지 정말 기대된다!

패션 파일

배운 것을 내 것으로 만들고 다음 단계로 나아갈 준비가 되었는가?
이 페이지부터는 다음 단계에 이르도록 도와줄 세부 사항을 담았다.
패션 초보자를 위한 종합 세트로 생각하자.

디자이너
마법을 불러일으키기

지금쯤이면 디자이너에게 무엇이 가장 중요한지 알 거다. 패션, 사람, 우리가 살고 있는 세계에 관한 호기심이다. 호기심을 옷으로 변신시킬 사항을 몇 가지 살펴보자! 미래의 디자이너가 머릿속 생각을 실현하는 데 도움이 될 일곱 가지 목록을 소개한다.

작업 공간 : 디자인을 하고 옷을 만들 공간이 있다면 스스로 '진짜' 디자이너가 된 기분이 들 것이다. 당장은 책상 하나밖에 없다고 해도 괜찮다. '나'다운 공간으로 만들자. 음악, 영감을 줄 메모판, 그리고 다음 물건들을 준비하자.

스케치북 : 바느질에 돌입하기 전에, 머릿속에 떠오르는 멋진 아이디어를 종이에 그려 놓자. 아이디어가 구체화되면서 일을 순조롭게 이어 가도록 돕는다. 또 지금 그린 스케치가 나중에 얼마나 멋진 결과물로 탄생할지 가늠이 되면서 흥을 북돋아 줄 것이다.

가봉 마네킹 : 마네킹과 비슷한데, 몸 치수가 좀 더 현실적이다. 그리고 머리는 없다. 디자이너는 옷감을 가봉 마네킹에 걸쳐 보면서 실제 사람에게 어울릴지 가늠한다. 가봉 마네킹은 인터넷 쇼핑몰이나 벼룩시장에서 구할 수 있다. 가봉 마네킹을 구할 때까지 친한 친구에게 마네킹이 되어 달라고 부탁하자(친구에게는 옷핀을 꽂지 않도록 주의!).

바느질 세트 : 바늘, 실패, 가위, 이렇게 기본만 갖춰도 된다. 가위는 부엌 서랍에 넣어 둔 일반 가위 말고 천을 부드럽게 자를 수 있는 재봉 가위로 준비한다.

재봉틀 : 바느질은 손으로 직접 해도 된다. 하지만 재봉틀을 쓰면 더 정확하고 훨씬 빨리 만들 수 있다. 즉, 옷 만드는 시간이 절약된다!

패션 용어 사전 : 꼭 필요하다! 패션계에서는 수백 가지에 이르는 용어가 쓰인다. 우연히 모르는 용어를 듣거나, 절대 기억하지 못할 용어를 마주쳤을 때 사전이 있으면 편리하다. 사전 덕분에 '롬퍼'가 '반바지 형태의 하의와 상의를 하나로 연결한 옷'이라는 걸 알았다. 고맙다, 사전!

옷감 : 스케치를 보면서 면, 플란넬, 레이스 등 어떤 천에 어떤 색깔이 어울릴지 가늠했을 것이다. 옷감 가게에 가서 꼼꼼히 뒤져 보자. 여러분의 디자인을 돋보이게 할 멋진 프린트나 무늬를 발견할지 모른다! 또는 더 이상 입지 않는 헌 옷을 뜯어서 새 옷으로 리폼할 수도 있다.

> ❝ 저는 엄마를 보면서 바느질에 관심을 가졌어요. 집에 있던 천으로 옷을 만들기 시작했죠. 어느 날은 엄마가 가게로 데려가서 새 천을 사 주셨어요. 처음으로 만든 옷은 하늘색과 흰색 격자무늬 바지였어요. ❞
>
> **— 제레미 랭**
> 패션 디자이너

사진작가
넘쳐나는 사진 속에서 빛나는 멋진 작품 찍기

요즘은 너도 나도 모두가 사진작가 같다.
그러나 사진을 찍고 공유하기가 예전보다 쉬워졌다 해도,
위대한 사진작가가 되기란 여전히 쉽지 않은 일이다.

패션계에서 사진작가만큼 특별 장비를 쓰는 업종도 없다. 촬영 장비는 값비싸니, 카메라 같은 기본으로 시작하여 차근차근 올라가자. 무엇보다 사진작가에게 중요한 게 두 가지 있다. 직감과 좋은 눈이다. 둘 다 돈 한 푼 안 든다.

카메라 : 디지털 카메라는 자유롭게 찍고 또 쉽게 지워 버릴 수 있는 놀라운 물건이다. 여러분이 원하는 만큼 얼마든지 찍을 수 있다! 필름이나 폴라로이드 카메라로 찍고 싶다면, 중고품이면서도 훌륭한 카메라를 인터넷에서 찾아보자.

렌즈 : 카메라 렌즈는 종류에 따라 사진의 느낌이 달라진다. 광각 렌즈는 넓은 범위를 담을 수 있어서 풍경 사진 찍기에 좋다. 망원 렌즈는 찍는 대상을 배경에서 분리시켜 도드라져 보이게 한다. 따라서 인물 사진이나 자연스러운 길거리 패션 스냅 사진을 찍을 때 좋다.

조명과 반사판 : 각각 이름 그대로 정확히 맡은 역할을 한다. 조명은 찍는 대상을 환하게 비추고, 반사판은 반사시킨 빛을 찍는 대상에 부드럽게 비춰 준다. 조명은 엄청나게 큰 장비이지만, 반사판은 잡지 크기로 접을 수 있다.

음악 : 좋은 음악은 촬영장에 있는 모든 사람에게 힘을 실어 준다. 또한 음악은 분위기를 만들어 낸다. 쓸쓸한 느낌을 살리는 촬영에서는 베토벤의 육중한 음악을 틀고, 밝은 느낌을 낼 때는 팝 가수 리애나의 음악을 틀자!

색연필과 필름 룹 : 디지털이 아니라 필름 카메라를 쓸 때 꼭 필요하다. 색연필은 가장 마음에 드는 모습의 사진 필름에 동그라미를 칠 때 쓴다. 마지막까지 결정을 못 내리고 왔다 갔다 할 때 손으로 문질러 지울 수 있어 편리하다. "이걸로 하자! 아니야, 이게 딱 좋겠네. 잠깐, 이것도 좋겠는데…….." 필름 룹film loupe은 볼록 렌즈를 사용한 확대경으로, 사진을 자세히 살펴볼 때 쓴다.

노트북 : 노트북으로 사진을 확인하고 크기를 조절한 다음, 친구 또는 잡지사의 아트 디렉터에게 사진을 보낼 수 있다. 또 눈이 빨갛게 나온 부분이나 삐쳐 나온 머리카락, 이상한 얼룩 등이 있을 때 수정할 수 있다.

> **❝** 저는 15년 차 전문 사진작가예요. 사진 분야에도 디지털 혁명이 불어닥친 뒤로 모든 것이 바뀌었어요. 촬영 속도는 훨씬 빨라졌고, 안절부절못하던 상황도 확 줄었죠. 어떤 소품과 포즈가 좋을지 바로바로 파악할 수 있게 되었으니까요. **❞**
>
> — **크리스 채프먼**
> 패션 사진작가

스타일리스트
잘 차려입기, 그 이상을 끄집어낸다

전문가가 출연진의 옷장을 완전히 탈바꿈해 주는 텔레비전 프로그램이 있다.
일부러 옷 스타일을 바꾸듯이, 장래 스타일리스트의 첫 임무로 변신을 꾀해 보자.
친구 또는 자신을 모델로 삼아, 어떤 스타일로 변신할지 생각해 보자. 톡톡 튀게?
아니면 화려하고 과감하게? 스타일을 정한 다음, 그에 맞는 옷과 액세서리로
자신이나 모델을 꾸며 보자.

스타일을 처음 배우는 사람한테는 자신의 옷장이 자원이다. 하지만 전문 스타일리스트로 일한다면, 스스로 머리부터 발끝까지 잘 차려입고 또 사람들을 멋있게 꾸며 주기 위해 다음 몇 가지 사항이 더 필요하다.

잡지 : 영감을 얻는 곳이다! 스타일리스트는 수많은 잡지를 휙휙 훑어보기 때문에 잡지에 관해서는 백과사전 같은 지식을 갖췄다. 잡지를 보며 새로운 디자이너나 방문해서 살펴볼 만한 가게의 정보를 얻을 수 있다.

옷핀 : 마지막 촬영에서는 결과물이 완벽해야 하지만, 그러려면 시간이 많이 든다. 이때 헐렁한 부분은 핀으로 집어서 옷이 딱 들어맞아 보이도록 눈속임을 할 수 있다.

테이프 : 스타일리스트는 촬영장에서 신발 밑바닥에 흠이 나지 않도록 테이프를 붙인다. 옷 가장자리에는 양면테이프를 쓰는 게 좋다. 스커트 길이를 줄이고 싶은가? 밑단을 안으로 집어넣어 테이프를 붙여라. 순식간에 새로운 스타일 탄생!

스팀다리미 : 가정용 스팀다리미를 종합 비타민제로 생각하자. 뜨거운 스팀은 천에 직접 닿지 않고도 즉시 주름을 펴 줘 의상이 덜 손상된다. 크리스마스와 생일 선물 목록을 합쳐서 스팀다리미를 1순위로 두자!

편안한 신발 : 아무리 모델의 차림새만큼이나 화려하게 꾸미고 싶은 욕심이 생겨도, 스타일리스트는 촬영에 필요한 의상과 액세서리를 쏙쏙 골라 오기 편한 옷차림이어야 한다.

응급 키트 : 실밥을 처리할 가위, 부러진 하이힐 굽을 붙일 접착제. 재깍재깍 1초를 다투는 와중에 가게로 달려가지 않도록 이 정도는 갖추고 있자.

> ❝촬영장에서 무슨 일이 일어날지 모르니 모든 준비를 철저히 해요. 저는 여러 가지 색깔의 실과 바늘을 가방에 꼭 챙겨 놓아요.❞
>
> ― 필립 블로치
> 연예인 스타일리스트

패션 잡지 기자
팀이 만들어 내는 환상의 선율

훌륭한 작가나 편집자, 아트 디렉터가 되기 위해서는 엄청난 기술과 지식을
쌓아 나가야 한다. 이 험한 여행길을 블로그로 시작해 보자. 디자인과 서체를
선택하는 일부터 이야기를 글로 풀어 놓기까지 모든 것을 시도할 수 있다.
이런 실질적인 경험이 먼 길을 가도록 여러분을 이끌어 줄 것이다.

그 밖에 필요한 것은 뭘까? 야구나 댄스 동호회에 가입하자. 진지하게 권하는 말이다. 왜냐고? 팀워크의 가치를 배울 수 있기 때문이다. 패션 잡지사는 작가, 디자이너, 패션 기자와 뷰티 기자 등 온갖 창의적인 사람들이 모여 일하는 곳이다. 제가끔 다른 특성을 가진 사람들과 함께 일하려면 반드시 협동 정신을 갖추고 있어야 한다. 다음과 같은 자잘한 사항들도 물론 도움이 된다!

각종 펜과 빨간색 펜 : 가지고 있는 가방마다 펜을 챙겨 넣고, 책상에도 떨어질 틈 없이 쌓아 두자. "펜 좀 빌려주시겠어요?"라고 부탁하는 기자가 되고 싶지 않다면 말이다. 글을 수정할 때는 눈에 확 띄도록 빨간색 펜을 쓰자. "설명 추가요!", "이 문장은 빼 주세요!", "좋아요!"

디지털 녹음기 : 디지털 녹음기는 애착 이불 같은 거다. 언제든 사용할 수 있고, 남의 말을 정확하게 옮길 수도 있다. 그래도 인터뷰 도중에 기술적인 문제가 생길 때를 대비해서 직접 적기도 하자. 내게 그런 일이 생길지 모른다고 생각하면, 그야말로 눈앞이 깜깜해진다!

달력 : 잡지는 보통 석 달 뒤에 출간될 내용을 준비한다. 컴퓨터든 메모판이든 달력을 잘 보이는 곳에 두어 제작 일정을 늘 파악하면서 기사가 제때에 나올 수 있도록 한다.

플래너 : 행사, 기획 회의, 사진 촬영은 물론 그날그날 해야 할 자잘한 일도 많다. 일일 계획표를 쓸 수 있는 플래너를 활용하면 모든 사항을 한눈에 볼 수 있어서 바쁠 때 큰 도움이 된다!

전화 : 요즘은 빠르고 간편하지만 인간미 없는 이메일이 흔한 소통 방법이다. 하지만 광고든 인터뷰 요청이든, 전화로 친밀하게 접촉하는 쪽이 관계를 더 오래 유지시켜 준다.

책 : 사진집과 예술 서적은 사진 촬영에 영감을 주는 놀라운 참고서다. 유명한 편집자나 아트 디렉터의 전기를 읽고, 그들이 어떻게 꿈을 이뤘는지를 배우자. 자신의 열정을 북돋아 줄 것이다!

> ❝저는 언제나 그레이스 미라벨라Grace Mirabella가 쓴 자서전《보그의 안과 밖In & Out of Vogue》을 읽으라고 권해요. 미라벨라는 북아메리카 패션의 중요한 시기에《보그》편집장이었던 사람이에요. 이전 편집장인 다이애나 브릴랜드Diana Vreeland와 이후 편집장인 애나 윈터Anna Wintour 사이를 이어 줬어요. 미국에서 일하는 여성의 의상이 뜨던 시절이었죠. 그레이스 미라벨라는 제 우상이에요. ❞
>
> ― **나탈리 앳킨슨**
> 패션 저널리스트

인턴
어마어마한 기대감이 원동력으로

패션계에 몸담은 사람 대부분이 인턴으로 일을 시작한다. 다시 말해,
무보수로 일하거나 급여를 아주 조금 받으면서 일을 배우고 경험을 얻는다.
젊은 디자이너는 주로 인정받는 디자이너 밑에서 견습생으로 일한다.
스타일리스트와 사진작가도 더 경험이 많은 사람의 조수로 일한다.
예비 기자와 아트 디렉터는 신문사나 잡지사에서 인턴으로 일을 시작한다.

무보수로 하는 일 : 인턴 일은 힘들 수 있지만 패션계의 현실로 들어가는 멋진 문이기도 하다. 시장 조사 등을 돕거나, 의상 샘플들을 옷장에 정리하고, 사진 촬영이 진행되는 동안 점심을 주문해야 할 수도 있다. 아무리 남다른 인턴 과정이라 해도, 여러분의 진짜 임무는 그보다 뛰어나게 발전하는 일이다. 인턴이 아직 몇 년 뒤의 이야기일 수도 있다. 하지만 여러 가지 방법과 요령을 미리 익히면 기회가 닥쳤을 때 멋지게 해낼 것이다!

수첩 : 사람들은 여러분이 문으로 들어선 순간부터 설명을 해 댈 것이다. 최대한 다 받아 적거나, 녹음기를 활용하자. 여러분은 눈 깜짝할 사이에 수많은 것을 배우고, 배운 정보를 기억해야 할 것이다. 상사가 스타일 분석을 해 오라고 한 사람이 피에르 가르뎅인지 피에르 발망인지 헷갈리면 안 된다! 그래도 놓친 부분이 있다면 스트레스 받지 말자. 그냥 물어보자! 헷갈리는 부분은 분명히 짚고 넘어가자. 혼자 어림짐작하다 망치는 것보다 낫다.

물과 든든한 간식 : 상사의 눈에 드는 가장 좋은 방법은? 열정적인 업무 태도다. 인턴 기간은 대개 석 달에서 넉 달이다. 굉장히 오랫동안 면접을 보는 셈이다. 사무실에는 일찍 가서 늦게 나오자! 물을 충분히 마시면 집중력에 도움이 된다. 또 간식을 준비해 두면 갑자기 점심시간 내내 일하게 되더라도 끄떡없다.

도서관 회원증과 대중교통 승차권 : 인턴은 상사가 요구하는 모든 일에 준비되어 있어야 한다. 지하철로 뛰어가 의상 샘플을 받아 오거나, 도서관에서 예술 서적을 빌려 오거나, 저지방 무카페인 (아주 뜨거운!) 라떼를 가져와야 할 수도 있다.

편안한 복장 : 텔레비전에서 높은 힐을 신고 돌아다니는 인턴을 보면 사무실 직원이라기보다는 무대에 나갈 모델처럼 보인다. 인턴은 엄청나게 오랜 시간 동안 일할 가능성이 높고, 아마도 온 시내를 누빌 테니, 스타일을 살려 입더라도 편안한 복장이어야 한다. 그래야 팀을 잘 보좌할 수 있고 일을 하다 다치는 일이 줄어든다.

바람직한 태도 : 100퍼센트 가장 중요한 점이다. 인턴은 사다리 맨 밑에 있다. 이건 누구나 마찬가지다! 그러니 모든 것을 배우는 동안 웃고 견딜 마음의 준비를 하자.

> 66 저는 밴을 몰고, 온 시내를 누비며 물건을 배달했어요. 바닥도 깨끗이 닦았고요. 그 일이 좋았냐고요? 전혀요! 하지만 그러면서 배우기도 했고, 힘든 일을 하다 보니 디자인 쪽에 몸담고 있다는 사실에 훨씬 감사한 마음이 들었어요. 99
>
> — 자일스 디컨
> 패션 디자이너

깜짝 정보 13, 41, 45, 63

개인 스타일
　내 몸 22, 26, 27
　빈티지 17, 20, 24, 25, 31, 73, 81
　쇼핑 20~21, 64
　액세서리 20, 22, 24, 25, 29, 43, 49, 53, 61, 90
　옷장 9, 24~25
　차림새 / 몸단장 14, 23, 27, 60, 91

디자인
　메모판 16, 17, 87, 93
　무늬 21, 26, 35, 36, 37, 38, 51, 87
　뮤즈 32~33, 46
　바느질 36~37, 38~39, 87
　브랜드 / 라벨 29, 31, 41, 76, 77, 78
　스케치 34~35, 36, 38, 43, 75, 87
　신상품 17, 43, 44, 58, 75
　영감 11, 16, 17, 31, 32~33, 35, 46, 51, 58, 68, 77, 87, 93
　직물 / 옷감 / 천 10, 21, 36, 37, 38, 39, 87, 91

사진 촬영
　사진작가 9, 46, 52, 58, 59, 60, 62~63, 67, 68, 70, 73, 80, 81, 88~89, 94
　스튜디오 촬영 66~67, 73
　야외 촬영 66~67, 72, 73

촬영장 58, 59, 60, 64, 69, 73, 79, 89, 91

전문가의 충고와 조언 15, 17, 21, 27, 31, 33, 47, 51, 55, 59, 65, 71, 79, 81, 83, 86~95

패션 관련 직업
　패션 디자이너 : 디자인 항목 참조
　모델 9, 43, 44, 45, 46~47, 48, 49, 52, 53, 55, 57, 58, 59, 61, 63, 73, 78, 90
　블로거 52, 79, 80~81, 82
　사진작가 : 사진 촬영 항목 참조
　스타일리스트 15, 43, 49, 53, 57, 61, 64~65, 67, 68, 73, 90~91, 94
　인턴 94~95
　패션 잡지 기자 19, 20, 43, 46, 52, 57, 58, 60~61, 63, 70~71, 73, 92~93, 94
　헤어와 메이크업 아티스트 49, 53, 57, 61, 67, 68, 73

패션쇼
　계획 48~51
　리허설 50
　무대 뒤(백스테이지) 43, 48, 49, 52, 54, 55
　무대 장치 44, 45, 48
　초대 손님 명단 50, 52, 55

패션 위크 44, 45, 75, 81

패션 용어
　길거리 스타일 12, 63, 81
　아이러니 13
　아이콘 13, 27
　오트 쿠튀르 40, 41
　트렌드(유행) 13, 20, 30, 43, 81

프로모션(홍보)
　룩북 78
　바이어 43, 44, 52, 82
　브랜드명 75, 76~77
　비디오 78~79
　웹 사이트 / 블로그 12, 20, 62, 78, 79, 80~81, 92
　진열창 디스플레이 82, 83

책을 마치며

나는 잡지 에디터로 일하는 동안 운 좋게도 재능이 뛰어난 사람들을 참 많이 만났다. 그 모든 분들에게 감사드리지만, 특히 내가 첫발을 뗄 수 있게 도와준 데이비드 리빙스턴에게 고마운 마음을 전한다. 그 밖에 나탈리 앳킨슨, 필립 블로흐, 리스 클라크, 켈리 쿠트론, 자일스 디컨, 칼라 헤인스, 마이클 코어스, 제레미 랭, 크리스털 렌, 코코 로샤, 조너선 샌더스, 토미 톤에게 감사하는 마음을 전한다. 또한 모든 지원을 아끼지 않은 에밀리 블레이크와 제니퍼 리에게 감사드린다. 누구보다도 사람들을 감탄시키는 재주가 있는 이 책의 디자이너이자 일러스트레이터 제프 쿨락에게 고마운 마음 한가득이다. 재치에 지혜까지 겸비한 이 책의 편집자 존 크로싱햄에게 특히 감사함을 전한다.